PAUL GAUGUIN II

고갱 II

정강자 저

서문당 · 컬러백과 서양의 미술 ㊺

저자 약력

정 강자(鄭江子) 홍익대학교 미술대학 회화과 졸업(1967), 홍익대학교 미술교육과 대학원 졸업(1985), 개인전 30회 (1970~2008), 해프닝 3회(1967~1969), 한국일보 '그림이 있는 기행문' 연재 30개국(1988~1992), 스포츠 조선-삽화 연재(1992~1995), 독일 함부르크 초대전(2008), 저서로는 불 꽃 같은 환상세계 (소담출판사-1988), 꿈이여 환상이여 도전 이여 (소담출판사-1990), 일에 미치면 세상이 아름답다 (형상 출판사-1998), 화집(소담출판사-2007), 정강자 춤을 그리다 (서문당-2010).

바히네 노 태 비(망고를 쥔 여인)
VAHINE NO TE VI : FEMME AU MANGO

1882년에 완성된 이 작품은 느긋하면서도 팁팁한 구도를 지니고 있다는 점이나 장려한 색채 효과를 지닌 점에 있어서도 고갱의 제1차 타히티 체류기를 대표하는 회화 중의 으뜸이라고 해도 좋으리라 여겨진다. 거의 수직으로 내려뜨린 검은 머리칼 사이로 뚜렷이 내민 얼굴은 거무튀튀하게 야성미가 넘쳐나면서도 이상하리만큼 부드러움, 상냥함 그리고 속 깊은 아름다움이 화사한 꽃송이처럼 활짝 피어나 있어 보인다. 하지만 한편으로는 뭔가 근심과 외로움이 도사려 있는 듯한 표정으로 얼굴을 살그머니 오른편으로 돌리고 활모양 몸을 기울인 포동포동한 몸매의 곡선이 사뭇 매혹적이다. 이런 포즈가 화면의 태반을 차지하기 때문에 편안한 안정감과 뭔지 모를 긴장감을 아울러 느낄 수 있다. 늘어뜨린 머릿결의 단정한 수직선, 금방 내렸다가 살짝 올린 둥그스름한 다부진 팔뚝, 거기에 풍만한 몸매로 인해 빵빵하게 부풀어 오른 보랏빛 옷 등이 흐뭇한 리듬을 감득하게 한다. 보라색 의상, 붉은 망고, 노랑색 배경이 펼쳐내는 하모니 또한 놀랍다.

1892년 캔버스 유채 70×45cm
볼티모르 미술관 소장

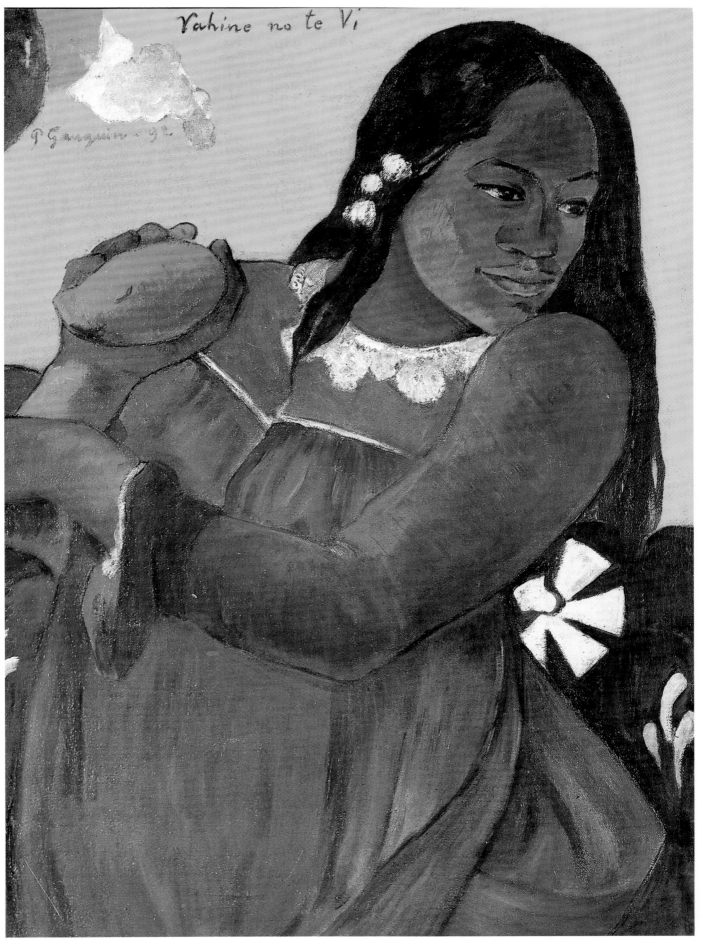

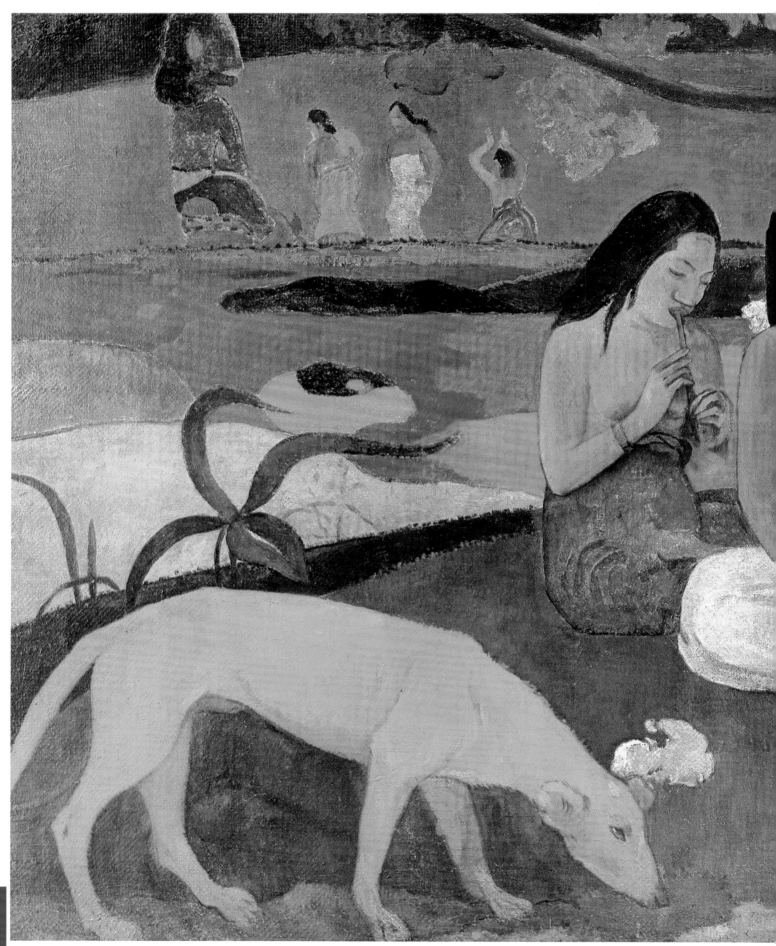

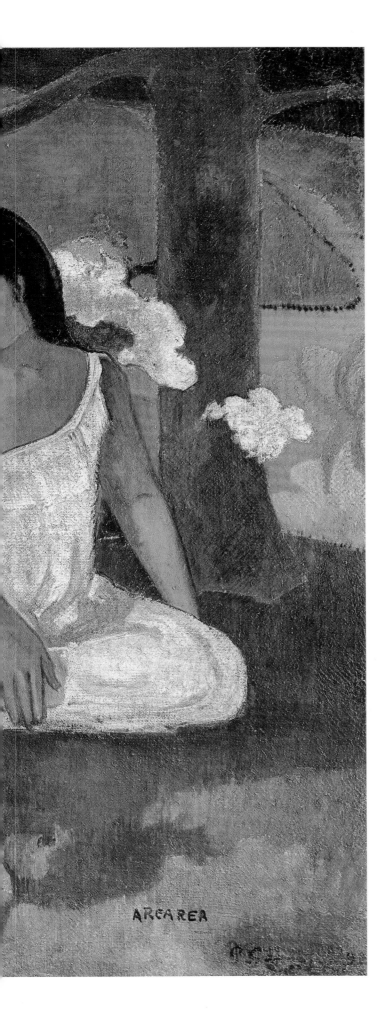

아래아래아, 즐거운 한때
AREAREA JOYEUSETES

　전경에는 느긋하게 앉아 있는 여인과 피리 부는 여인이 나오고, 후경에는 거대한 우상을 향해 큰 절을 하고 있는 아낙네들이 보인다. 이러한 풍경은 고갱이 조합해서 곧잘 그리는 구도인데, 그 가운데서도 이 작품이 가장 흥미롭다. 전체적으로 장식성이 강한 스타일도 그렇고, 밝으면서도 즐거운 투명스런 시간이 온 화면에 조용히 흐르고 있는 듯이 느껴지는 것도 고갱만의 특색이라고 할 것이다. 전경 오른편 아래에는 개를 그려놓고 완만하게 곡선을 그려 넣으면서 나무 그늘에 여인들을 호젓하게 앉혀서 이들의 존재에서 일종의 흐뭇한 분위기를 감득케하고 있다. 또한 중경을 추상적으로 처리하는 반면 원경을 섬세하게 묘사함으로써 장식적인 이 화면을 보다 생생하고 싱그러운 뉘앙스를 갖게 한 점도 주목할만 하다.

1892년 캔버스 유채 75×94cm
파리 인상파 미술관 소장

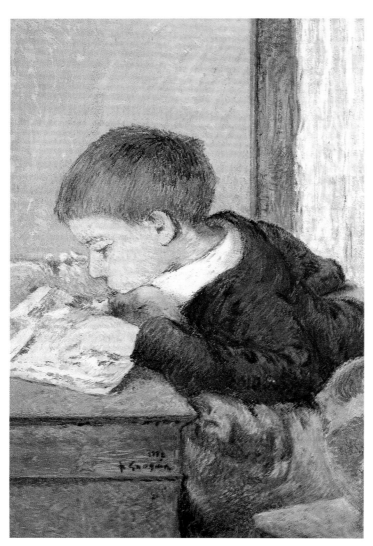

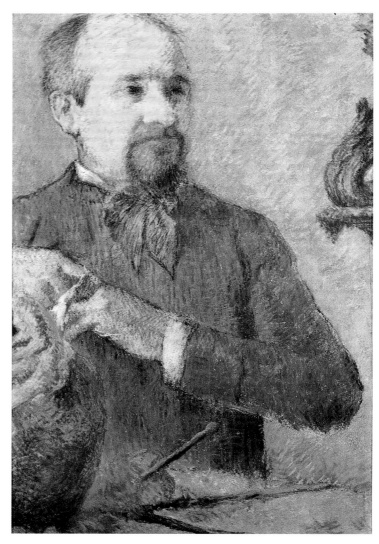

조각가 오베와 그의 아들
LE SCULPTEUR AUBE ET SON FILS

주식거래소에서 근무하던 고갱은 조각가 오베의 아내가 운영하고 있던 하숙집에서 한동안 숙식을 했기 때문에 오베와도 가까이 지냈던 것 같다. 1877년에 고갱은 오베가와 함께 아르노 거리로 옮겼는데, 이 거리에는 피요 등 많은 조각가들이 살고 있어서, 그들의 영향을 받아 고갱도 조각 작품을 제작하게 되었다.

이 초상화는 이 무렵에 그린 것으로 오베의 의젓하면서도 유화한 인상이 잘 나타나 있다. 오베의 아들을 그린 소품에도 고갱의 경쾌하면서도 부드러운 터치가 잘 느껴지는데, 이 두 그림이 한 액자에 담겨져 있던 것으로 보아 오베 집안에 대한 고갱의 친밀도와 애정을 잘 보여주고 있다.

1882년 종이 파스텔 53×72cm
파리 푸티 파레 미술관 소장

카르셀 거리의 눈
LA NEIGE RUE CARCEL

고갱이 1880년 카르셀가 82번지에 아틀리에를 마련했을 때 그린 작품이다. 이 아틀리에의 정원을 묘사한 것이지만 얼핏 보기엔 정원 같은 느낌은 들지 않는다. 차라리 어느 거리의 한 모서리 같은 느낌이다. 여기에 그려진 두 여인도 지나가는 행인 같기만 하다. 이 그림은 피사로가 곧잘 그렸던 설경의 색조에서 많은 시사나 영향을 받은 듯 싶다. 왜냐하면 평면적인 '포름(Form)'을 늘어놓는 고갱의 특색이 이 설경의 건물이나 담의 묘사, 사뭇 어두운 전체적인 분위기 등에서 나타나기 때문이다. 좀 어려웠던 당시 고갱의 삶 또한 엿볼 수 있는데, 비록 풍경 묘사이긴 하지만 스스로의 마음의 어둠을 곧이곧대로 표출하지 않고는 못 배기는 고갱의 특질이 잘 나타나 있기도 한 장면이다.

1883년 캔버스 유채 117×90cm
코펜하겐 개인 소장

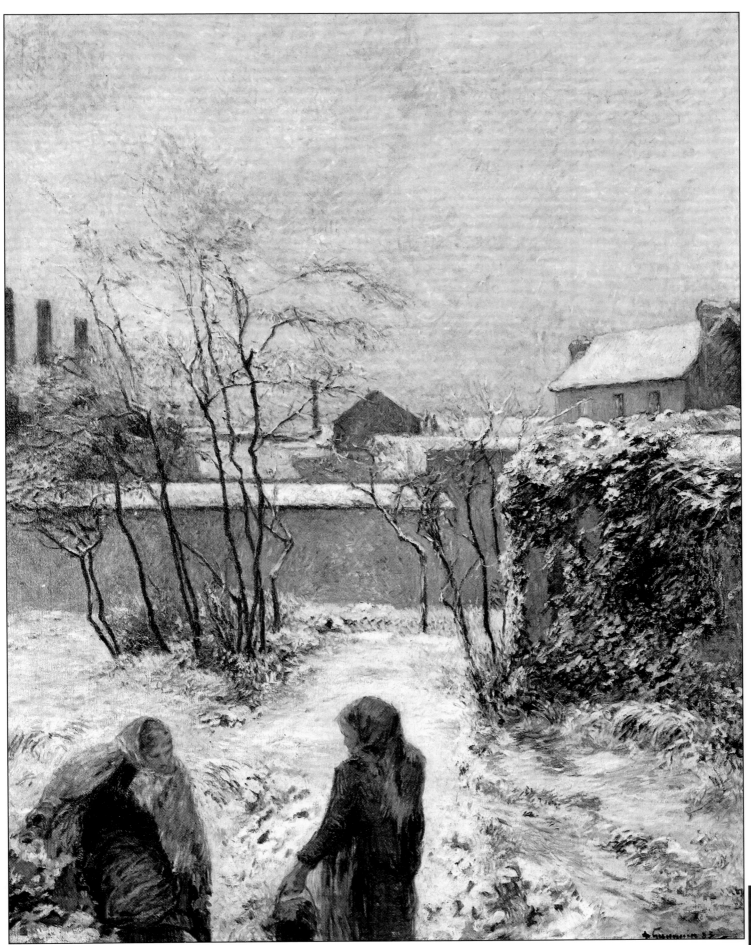

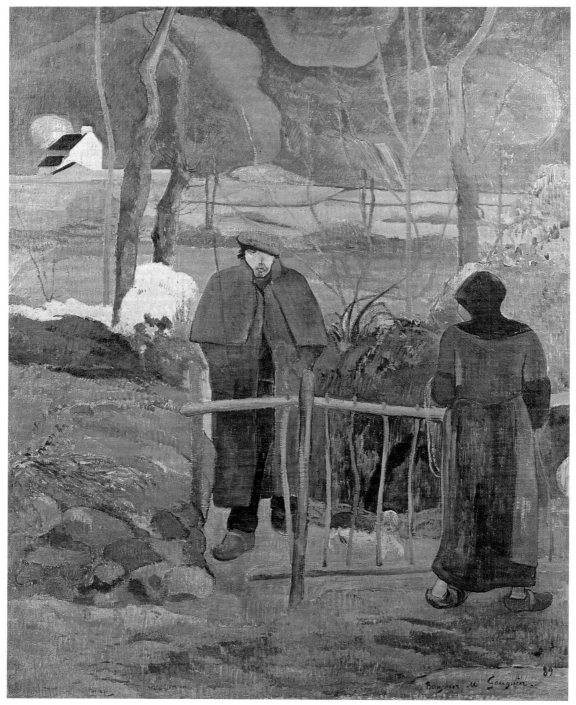

안녕, 고갱
BONJOUR MONSIEUR GAUGUIN

1888년 가을 고갱은 몽페리애 미술관에서 쿠르베의 「안녕, 쿠르베」를 지긋이 감상한 적이 있다고 하는데, 이 작품은 쿠르베의 그림에서 착상한 것이 분명하다. 하지만 그 스타일은 쿠르베의 화풍과는 전혀 다르다. '리얼리즘의 아버지'라고 불리는 쿠르베와는 달리 파란 모자를 깊숙이 쓴 채 망토를 걸치고는 펑퍼짐한 신발을 끌듯이 어설프게 걷고 있는 한 남정네(고갱 자신)의 모습은 마치 배경인, 어두운 대기 속에서 나타난 듯이 보인다. 이 같

은 모습은 자신감에 넘친 화가라기보다는 고독하고 기댈 곳 없는 노숙자 같은 느낌마저 갖게 한다. 고갱의 작품은 마을의 아낙네와 수평으로 펼쳐지는 전원의 배경, 그리고 이를 수직으로 가르고 있는 듯한 수목들의 미묘한 움직임, 여기에 다채로운 색조의 변화를 가미하여 정묘(精妙)한 하모니를 이루고 있는 일품의 작품이다.

1889년 캔버스 유채 113×92cm
프라하 국립 미술관 소장

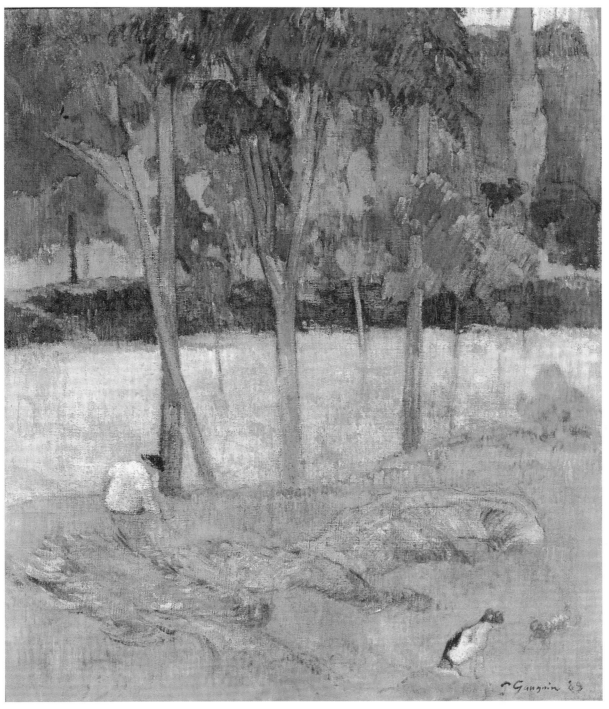

건초
LES FONDS

고갱은 세잔이 곧잘 그린 수목화에 자기 나름의 윤곽선을 마련함으로써 한층 조형적 효과를 노렸다. 고갱의 이 같은 관심은 그의 이른바 총합주의를 구체화하는 계기가 된 듯하다. 이 풍경화는 그러한 수법의 실험이 잘 나타나 있다. 1888년에 그 나름의 총합주의를 확립하게 되었지만, 그 이듬해에 작품에서는 총합주의의 극단적인 장식성에서 약간 후퇴하려는 조짐을 보이기도 했다. 아마도 그 같은 시도가

스스로의 고유한 상상의 형태를 자칫 국한시킬는지도 모른다고 여겼기 때문이리라. 그러한 우려가 작품에서도 엿보인다. 구도 역시 세잔의 풍경화를 연상하게도 되지만, 한편으로 고갱의 특징이 그런 대로 잘 표출된 작품이다.

1889년 캔버스 유채 51×46cm
동경 브리지스톤 미술관 소장

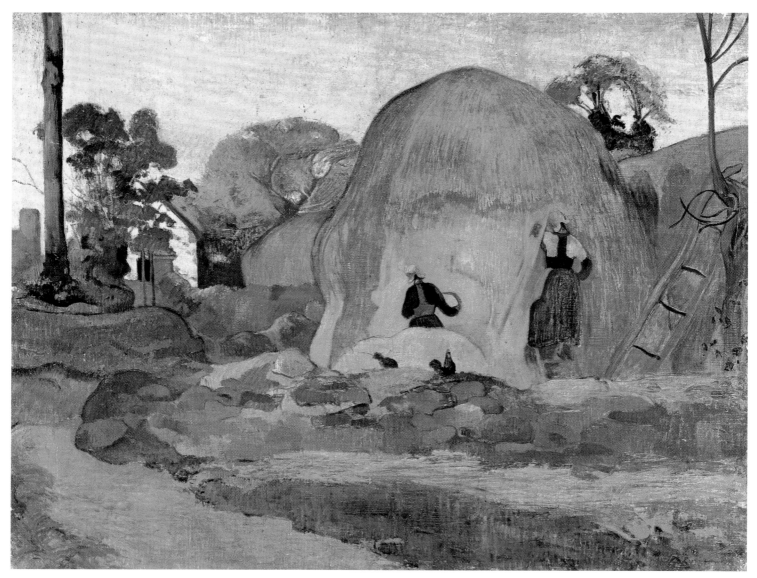

황금빛 거둬들임
LA MOISSON BLONDE

 고갱의 작품에는 추수하는 광경을 묘사한 작품들이 많으나 이 그림은 그 가운데에서도 특이하다. 그 나름의 정염이 잘 반영되어 있다. 화면 중앙의 약간 오른편에 예사롭지 않게 쌓아 올린 보리 볏짚더미는 그가 그린 브루타뉴 아낙네처럼 느긋하게 대지 위에 자리하고 있다. 짚더미로 만든 산의 큼직한 색면을 받쳐 주기라도 하듯 오른편 위에 야트막한 언덕의 선이 흐르고 또한 그 아래쪽으로는 시골 길의 선이 흐르고 있다. 그리고 왼쪽에 가옥과 나무 등의 원경을 섬세하게 그려 넣어 평면적 보리 짚더미를 부각시키려하고 있다. 이러한 수법은 고갱이 곧잘 활용하는 화법이다. 그런데다 원경에 수직으로 그려 넣은 수목들은 수직선이 모자란 이 화면에 확실한 리듬을 부여하고 있기도 하다. 마치 농촌의 풍요로운 삶을 상징이라도 한 듯 승화된 색조 또한 이 작품을 돋보이게 하는 주요 요소다.

1889년 캔버스 유채 73×92cm
파리 인상파 미술관 소장

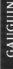

햄

LE JAMBON

1889년에 그린 이 작품은 고갱의 정물화 가운데에서도 가장 흥미있는 그림이다. 테이블 다리의 기묘한 선은 그의 「희화적(戱畵的) 자화상」에도 등장하는 식탁으로, 이른바 당초 모양의 강한 양식성을 띤 선이다. 좌단을 잘라버린 테이블의 포름에 몇 갈래의 수직선으로 묘사된 기둥과 배경의 벽지 등과 미묘한 조합을 이루고 있다. 오른편 끝에 놓인 포도주 잔이 기둥과 기둥 장식 뒤에 자리하게 하여 테이블 위의 양파가 이상스레 작게 보이도록 묘사한 것 역시 수직선의 강도를 약화시키기 위한 배려인 듯싶다. 이와 같은 배려에 따라 효과의 난반사를 피할 수 있게 한 것이리라. 햄의 붉은 빛깔이나 배경 벽지의 붉은빛을 띤 주황색 등 모두가 그의 풍요로운 상상력의 소산이라 하겠다. 이 회화에서는 인상파적인 수법이 사뭇 가셔 버린 듯도 하다.

1889년 캔버스 유채 50×58cm
워싱턴 필립스 컬렉션 소장

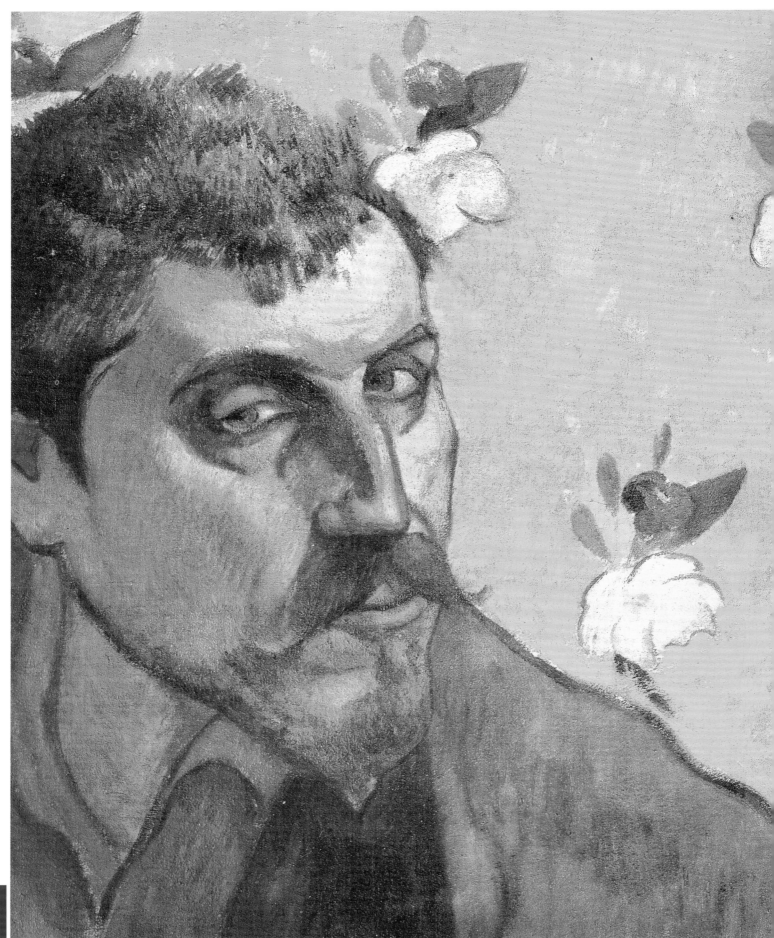

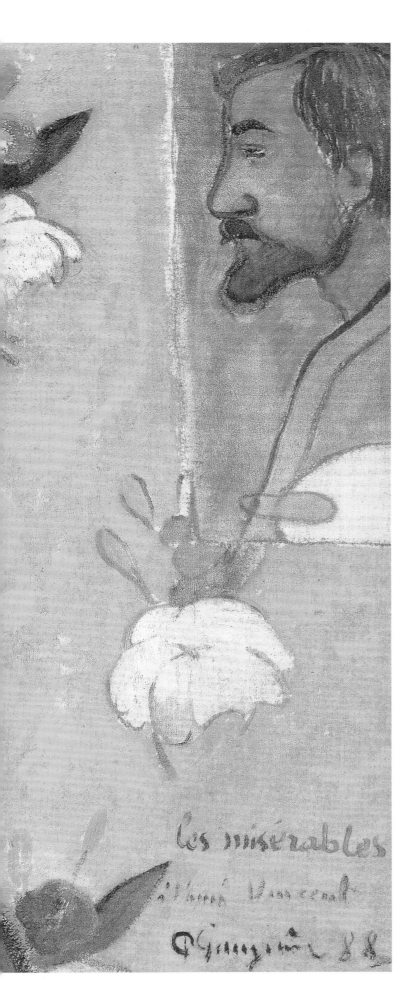

자화상 '레미제라블'
AUTO-PORTRAIT : LES MISERABLE

고갱은 많은 자화상(<고갱 I>에도 4점이 수록되어 있다)을 그렸지만, 이 자화상은 고흐의 권고로 스스로를 꼼꼼히 사생한 작품이다. 늘 가난에 찌들어 산데다가 세간의 헐뜯김을 당하던 자신을 빅톨 위고의 명작「레미제라블」에 등장하는 장 발장에 대입시켜 본 의도적인 역작이다. 그는 슈푸네커에게 보낸 편지에서, "이 그림의 배경을 이루고 있는, 마치 어린애가 그린 것 같은 꽃 모양의 크롬의 빽은 말이야 순결한 처녀의 방을 나타내는 거라구. 인상파란 아직은 미술학교의 오염된 분위기에 더럽혀지지 않는 순결 자란 의미를 여기에 담으려고 했던 거야."라고 자조적으로 술회했는데, 당시 인상파에게 묶여진 쇠사슬을 혼자서라도 감당하려는 비장함을 "저주된 시인들!"이라고 자탄하던 베를레르의 심정에 공명하여, 그런 스스로의 모습을 그려본 것이라고 할 수 있다. 그 같은 의지가 표정에 잘 나타나 있는데, 화면 아래쪽에 이른바 화제(畵題)를 적어 넣은 것도 고갱만의 특징이라고 할 수 있다. 고흐의 권유로 그를 위해 그렸기 때문에 이 자화상은 암스테르담에 있는 반 고흐 미술관에 소장되어 있다.

1888년 캔버스 유채 45×55cm
암스테르담 고흐 미술관 소장

올리브 과원의 그리스도(과원에서의 고뇌)
LE CHRIST AU JARDIN DES ARLES

스스로를 감람나무 숲의 그리스도로 대치시킨 고갱의 이 자화상은 그의 철저한 고독을 너무나도 생생하게 우리에게 전해 주고 있다. 화면 오른쪽에 큼직하게 묘사한 예수 그리스도와 그 오른편 뒤쪽에 조그맣게 아스라히 그린 사도들은 아마도 고갱의 친지들을 그린 것이리라. 그와 동료들은 화면 중앙을 가로지른 굵고 거무튀튀한 나무로 갈려져 있고, 그도 모자라 몸을 웅크린 고갱은 마치 화면 바깥으로 뛰쳐나가려는 듯한 자세를 취하고 있다. 평도(平塗)가 아니라 청록색의 미묘한 어둔 색조로 그려진 야간 세계에서 그가 머리에 쓴 두포와 수염마저 주홍색으로 색칠한 것은 흥미롭다. 아마도 이 빛깔은 그가 바라는 원초적인 세계의 빛인지도 모른다. 눈에도 입 언저리에서도 피로와 고독과 슬픔이 넘쳐나 보인다. 이 강렬한 주홍빛과 주변의 어둠이 대조를 이루고 있어 당시 고갱의 착잡한 심리상태를 헤아리게 한다. "내 마음은 괴롭다 못 견디 죽을 지경이로다."

1889년 캔버스 유채 73×92cm
마이아미 노턴 갤러리 소장

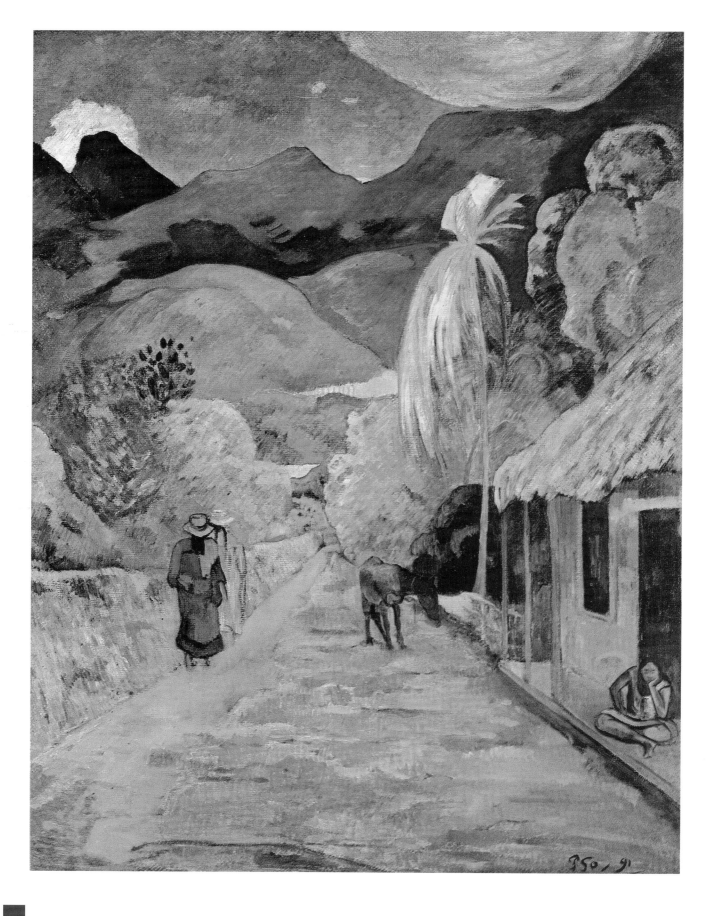

타히티의 길
RUE DE TAHITI

1891년에 그린 이 작품은 아를의 아리스캉 근경과 매우 흡사하다. 풍경에 두 사람이 걷고 있는 모습도 비슷하지만 배경으로 아리스캉 유적 대신 타히티의 벌거벗은 산을 그려 넣어 크게 차별화하고 있다. 그러니까 고갱은 유사한 다른 화가의 작품에서 이따금 힌트를 얻되, 이를 색다르게 변용시키는 창의성을 발휘하고 있는 것이다. 비슷한 풍경이지만 고갱은 자기 나름의 회화 이론에 따라, 그리고 거기에다 스스로의 번득이는 상상력을 동원하며 매우 느긋하고 여유로운 자연으로 조명하고 있다. 오른쪽 집 입구에 웅크리고 앉아 있는 여인의 모습은 얼핏 대수롭지 않게 그려 넣은 듯이 보이지만 실은 이 전경 인물이 화면을 한결 더 다소곳하게 느껴지게 하는 포인트가 되고 있기도 하다.

1892년 캔버스 유채 117×89cm
오하이오 톨레도 미술관 소장

이국의 에바
EVE EXOTIQUE

1895년, 고갱은 스트린드 베리에게 다음과 같이 편지를 써 보냈다. "논리적으로 말한다면 내가 그린 에바만이 우리들의 안전에서 벌거벗고 서 있을 수 있다고 생각되지만, 자네의 에바 그림은 후안무치하지 않고는 그렇게 그릴 수는 없지 않을까…."

이 작품은 고갱이 타히티로 떠나기 전 해에 그린 그다운 에바다. 에바의 모습은 자바의 포롭두르 사원에 안치된 부처님 상에서 시사를 받은 것 같다. 야자수는 마르체크 섬의 추억을 떠올린 때문이리라. 중경과 전경의 나무 등은 근동 지방의 식물이다. 이 그림은 이후에 그리기 시작한 타히티 작품과 같은 무게보다 덜 하지만 전환기적 회화로써 주목해 볼 만하다.

1890년 우지 유채 43×25cm
파리 개인 소장

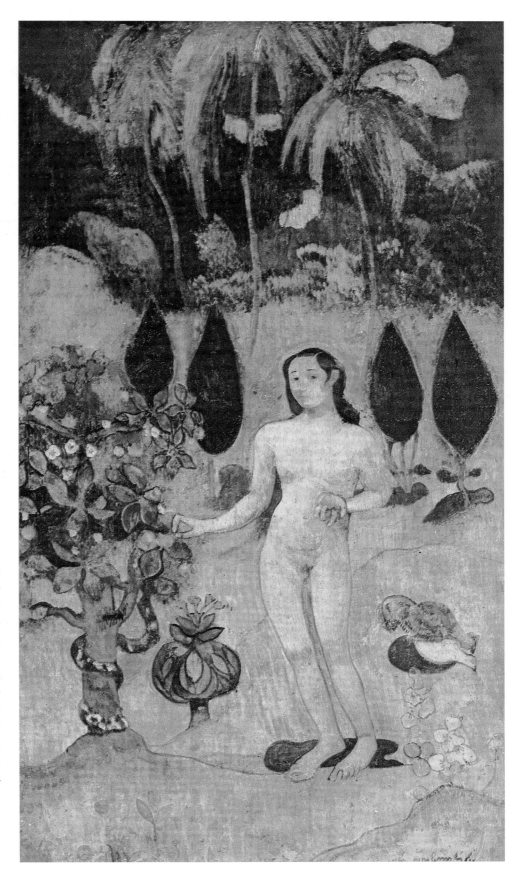

젊은 여인의 얼굴
LA FEMME AU CHIGNON

1886년에 그린 이 작품에는 인상주의로부터 애써 탈출하려고 하는 고갱의 모색이 그대로 잘 나타나 있어 보인다. 화폭의 전면적인 색조는 인상파적이라고 볼 수 있겠지만 좀더 주의 깊게 살피면 꽃무늬 모양을 띤 배경, 테이블 위에 놓인 강한 적동색 종 등을 인상파풍의 회화로 보기는 어려울 것 같다. 인상파풍의 색조에 대해 화가의 내면이 약간 시들해진 느낌을 갖게 한다. 또한 얼굴이나 머리 모양도 총합주의적인 평도(平塗)라든가, 세잔적인 윤곽선의 기법 등이 얼핏 엿보이기도 한다. 하지만 이 그림에서는 이런 기법을 화가 자신의 것으로 아직은 제대로 소화해내지 못하고 있다.

1887년 캔버스 유채 46×38cm
브리지스톤 미술관 소장

슈푸네커 집안
LA FAMILLE SCHUFFENECKER

슈푸네커라고 하는 소심하고 선량한 인물은 고갱이라고 하는 거친 창조자가 지닌 에고이즘의 어쩔 수 없는 희생자였다고 말할 수 있겠다. 고갱을 화숙(畵塾)으로 인도한 것도 슈푸네커이며, 그 후에도 그는 끊이지 않고 고갱에게 헌신적으로 봉사하였다. 하지만 1890년 두 사람 사이가 벌어지자 고갱은 은혜를 저버리는 망언을 마구 쏟아내곤 했다. 그러나 이 그림을 보면 고갱이 슈푸네커와 그의 집안 사정을 속속들이 알고 있는 듯이 느껴진다. 허드레 일을 하는 어리석은 남편을 두었지만 이를 보완하려 애쓰는 듯한 다부진 부인과 그런 엄마에 전적으로 기대는 두 아이들, 뒤쪽에 멍청스레 서 있는 남편, 모자의 다소곳한 주황색과 적색이 남편과 벽면의 색과의 대조를 통해서 그대로 그들의 마음을 잘 나타내고 있다.

1889년 캔버스 유채 73×92cm
인상파 미술관 소장

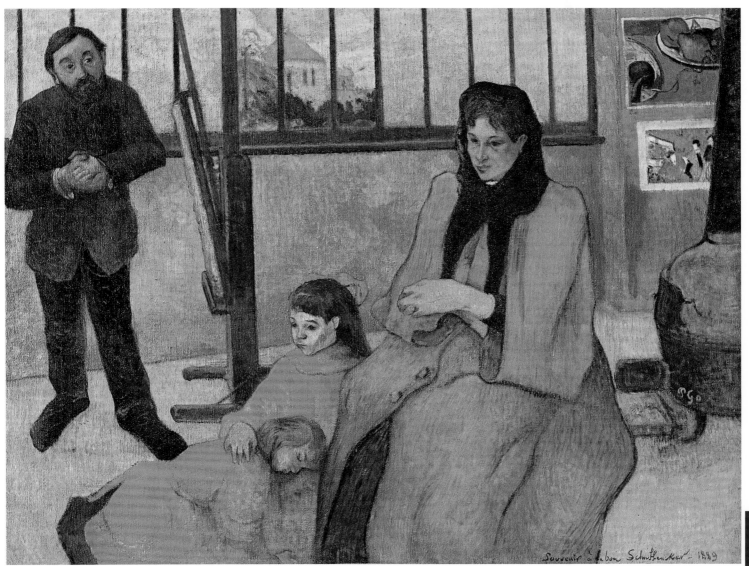

타히티 풍경
PAYSAGE DES TAHITI

광대한 남태평양의 보석 타히티는 고갱이 이 고장을 방문하기 훨씬 이전부터 '지상의 낙원'으로 널리 알려져 있었다. 유럽의 선원들은 쿠크 선장시대부터 이 섬의 즐거움을 두루 알고 있었다. 1890년 고갱은 "난 이제 타히티로 출발하려고 하네. 그리하여 그 섬에서 내 인생을 마감하려고 해."라고 친구에게 글을 보냈다고 한다. 그의 이 같은 결심은 첫째, 타히티는 파리에선 까마득히 멀지만 갈 수 없는 거리가 아니라는 사실이고, 그와 동시에 이 섬을 방문했던 여행자들의 열광적인 보고의 영향을 크게 받은 것으로 알려져 있다. 1891년 그는 드디어 이 섬에 도착하여 고국에 남아 있는 아내에게 이런 편지를 보냈다. "타히티 땅은 이제 상당히 프랑스화 되기도 한 것 같아. 옛 풍습도 적잖이 사라진 듯싶고…." 고갱이 맨 처음 도착한 곳은 프랑스령 폴리네시아의 수도인 파피테였다. 그가 꿈꾸었던 '더럽혀지지 않은 낙원'은 그때 이미 아니었던 듯싶다. 하지만 그래도 아직은 더럽혀지기에는 너무나도 아름다운 고장이었고, 너무나도 쾌활한 사람들이 많이 살고 있어 그는 거기에 빠져들기 시작했다. 그는 도착한 이듬해에 이 풍경화를 그렸는데, 그가 그토록 동경하던 이 고장을 낙원답게 밝고 선명한 색채를 이용, 시원스레 화폭에 담아 놓았다.

1891년 캔버스 유채 68×92cm
미네아 폴리스 인스티튜 미술관 소장

설교 뒤의 환영(幻影)(혹은 야곱과 천사의 싸움)
LA VISION APRES LE SERMON

에밀 베르나르는 이 그림에 대해 고갱이, "색조를 분할하면 할수록 강한 맛이 없어지고 회색이 되거나 흐리멍덩하게 되어 버린다."고 속상해 했다고 한다. 그는 이를 극복하기 위해 베르나르가 사용하고 있던 물감을 얻어가기도 했다고 한다. 예컨대 푸르시앙 불루 물감 같은 경우는 인상파들의 팔레트에서는 벌써 빠져 있었던 것인데, 이것조차 빌려갔다. 그리하여 그는 '상징주의의 창조자'답게 이 작품을 완성하기에 이르렀다는 것이다. 고갱은 이 그림을 마친 다음 크게 만족했다고 전하며, 이후 이 그림을 계기로 열린 화풍을 활발히 진작시켜 나갔다. 피사로에게서 익힌 분리주의를 접목시키기도 한 이 회화에는 뭔가 끓어오르는 듯한 환상선이 물씬 풍기며, 『고갱1』에 수록된 「이아 오라나 마리아」(P.19)를 이해하는 데에도 도움이 되는 작품이다.

1888년 캔버스 유채 73×92cm
에딘바라 스콧트랜드 국립 미술관 소장

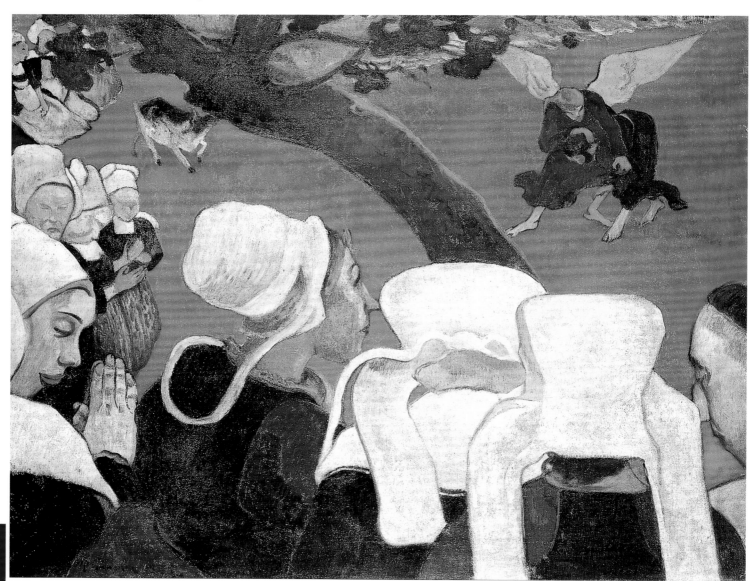

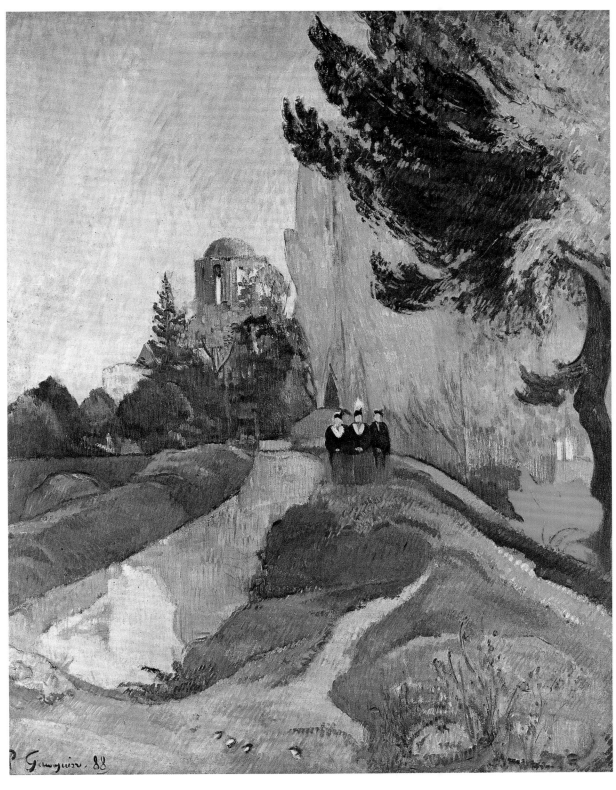

아리스캉 근방
PRES DES ALYSCAMPS

1888년 고갱은 잠시 아를에 다시 돌아왔다. 하지만 그는 그곳 풍경이나 그곳 사람들에 대해 별반 흥미를 갖지 못했던 것 같다. "나는 아를에서는 그림에 대한 모티프가 별로 떠오르지 않는다. 경치도 인간도 빈약해 보이기만 하니 말이야." 그는 에밀 베르나르에게 이렇게 투덜거리기도 했다. 많은 그의 아를 작품에는 부르타뉴 작품에 곧잘 나타난 장식성의 밑바닥을 흐르는 자연의 싱그러운 교감이 결여되어 있다. 거기에는 막 싹트기 시작한 총

합주의의 수법을 아를의 자연에 조명한데 지나지 않는다고 얼핏 여겨질 수 있다.

하지만 이 작품의 냉정한 구조성은 높이 살만하다. 아리스캉은 아를의 대묘지이지만 오랫동안 방치된 허허로운 고장이기도 하다. 원경으로 보이는 1, 2기의 옛 성당 폐허가 이를 잘 말해 주고 있다.

1888년 캔버스 유채 92×73cm
파리 인상파 미술관

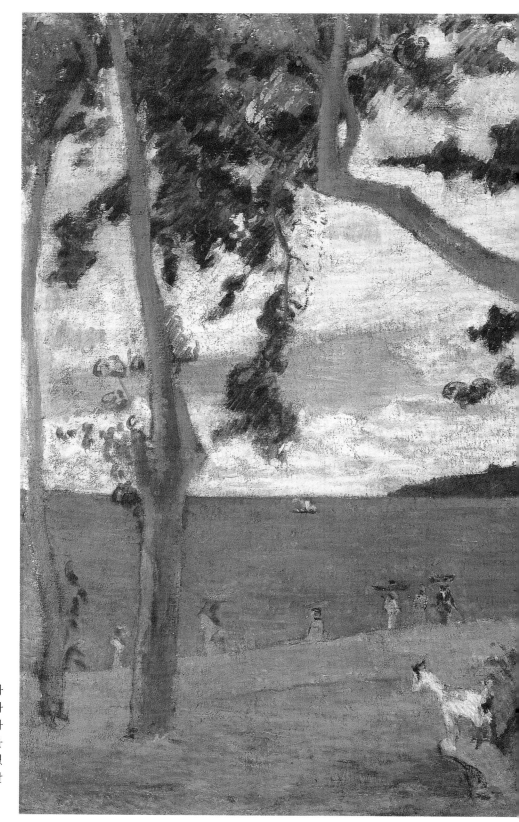

마르티니끄
MARTINIQE

1887년 5월 말 경 고갱은 중앙아메리카에 있는 마르티니끄에 간 후 마지못해 한동안 파나마 운하 공사 일을 하면서 돈벌이를 했었다. 그때 화가 샤를르 라바르와 동행했는데, 그들은 쌍 피엘 해변 근처에 토옥을 마련한 후 남미적인 분위기 넘치는 풍경을 많이 그렸다. 이 시기의 풍경화는 부르따뉴의 풍물 묘사와는 달리 풍경과 주민과의 하모니를 특히 강조하곤 했다.

1887년 캔버스 유채 54×90cm
코펜하겐 칼스벅 그립토텍 컬렉션 소장

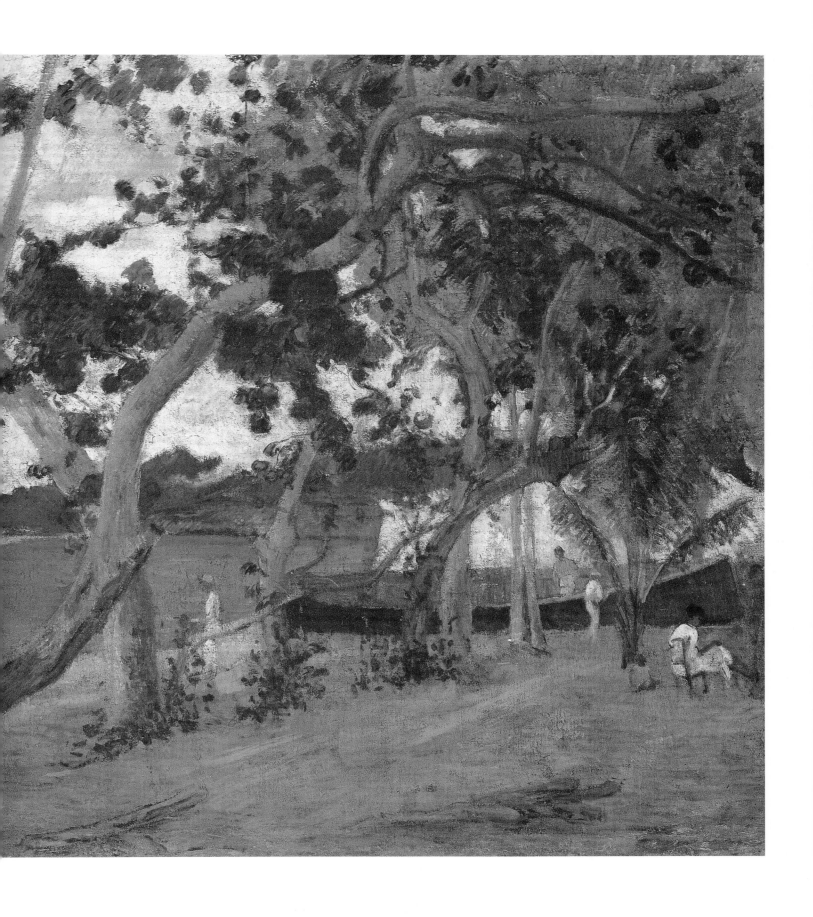

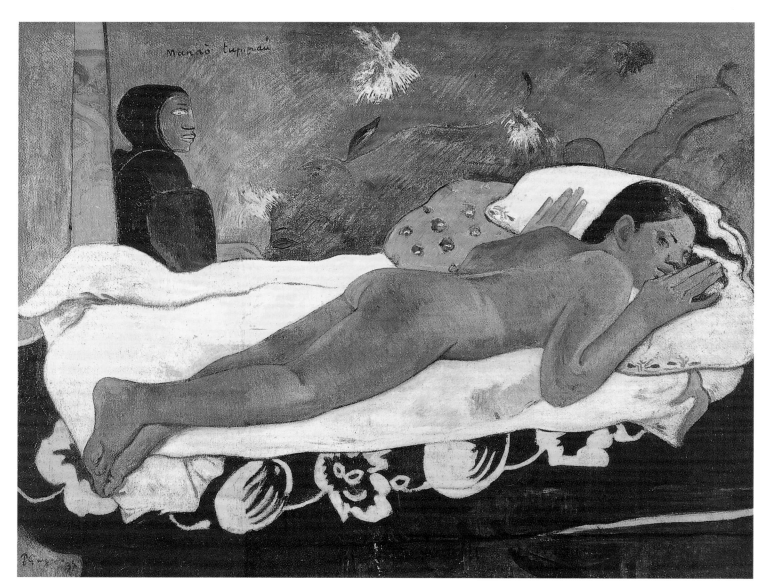

마나오 투파파우가 보고 있다
MANAU TUPAPAU(The Spirit of the Dead lips watch)

주제가 사뭇 강렬한 이 누드는 역작 「바치네 노 태 비(망고를 쥔 여인)」을 제작한 후 자신감 있게 그린 작품이다 이 그림을 그리게 된 동기를 고갱은 이렇게 술회하고 있다. "나는 성냥불을 켰다. 그리고 매혹적인 이 나신을 보았다. 실오라기 하나 걸치지 않은 채 알몸으로 엎드려서 인기척에도 아랑곳하지 않고 꼼짝도 하지 않는 그녀… 자세히 보니 눈은 겁에 질려 크게 떴지만 눈동자를 굴리지도 않지만 뭔가를 뚫어지게 응시하는 눈매… 그 눈알에서는 섬광과도 같은 빛이 비추고 있었다. 나는 이처럼 아름답고 매력적인 여인을 일찍이 본 적이 없다!" 그는 부제목에서 보이듯이 원주민이 품고 있는 죽은 영혼(배경에 보이는 인물)에 대한 두려움을 이 작품의 '음악적인 부분, 파상(波狀)의 수평선, 황색과 보라색에 의해 연계되는 오렌지색과 청색의 화음'으로 특히 강조하고 있다.

1892년 캔버스 유채 73×92cm
버팔로 엘브라이트-녹스 갤러리 소장

테 나베 나베 펜누아
TE NAVE NAVE FENUA

이 그림에 나오는 나부의 포즈는 「이국의 에바」와 마찬가지로 자바 불상 조각의 영향을 많이 받은 것이라고 하겠는데, 이 부처님 상의 이미지가 그대로 타히티 여인의 알몸 속에 스며들어 있는 듯이 보인다. 거무튀튀하고 매우 다부진 얼굴, 제법 펑퍼짐하고 길쭉한 몸통, 그렇다고 억세 보이지도 않는 골격, 두툼한 다리, 넙적한 발 등등이 마오리족 여인의 특색을 잘 표현하고 있다. 따가운 햇살이 여인의 온몸을 감싸는 것을 황금색 물감으로 표현하며 갓 나온듯한 나체에서 원초적인 충만감을 느낄 수 있다. 거기에다 배경의 거친 열대 나무와 이파리와 근경의 주홍색 열대 파충류 동물과 이색적인 지면 등이 펼쳐내는 긴밀하고도 쾌락이 넘쳐나는 듯한 분위기가 노스탤지어를 자아내게 한다. 토속적인 알몸과 주변의 꽃들과의 대조에서 또한 이 화가가 추구하는 주도면밀한 테마 의식을 엿볼 수 있다.

1892년 캔버스 유채 91×72cm
구라시키 오하라 미술관 소장

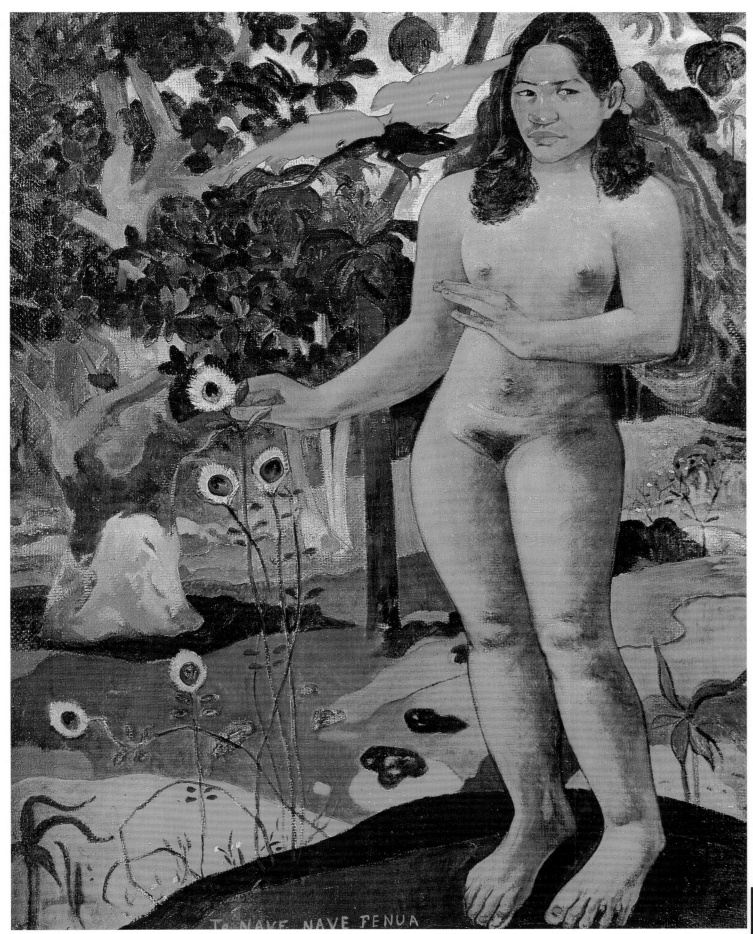

To NAVE NAVE FENUA

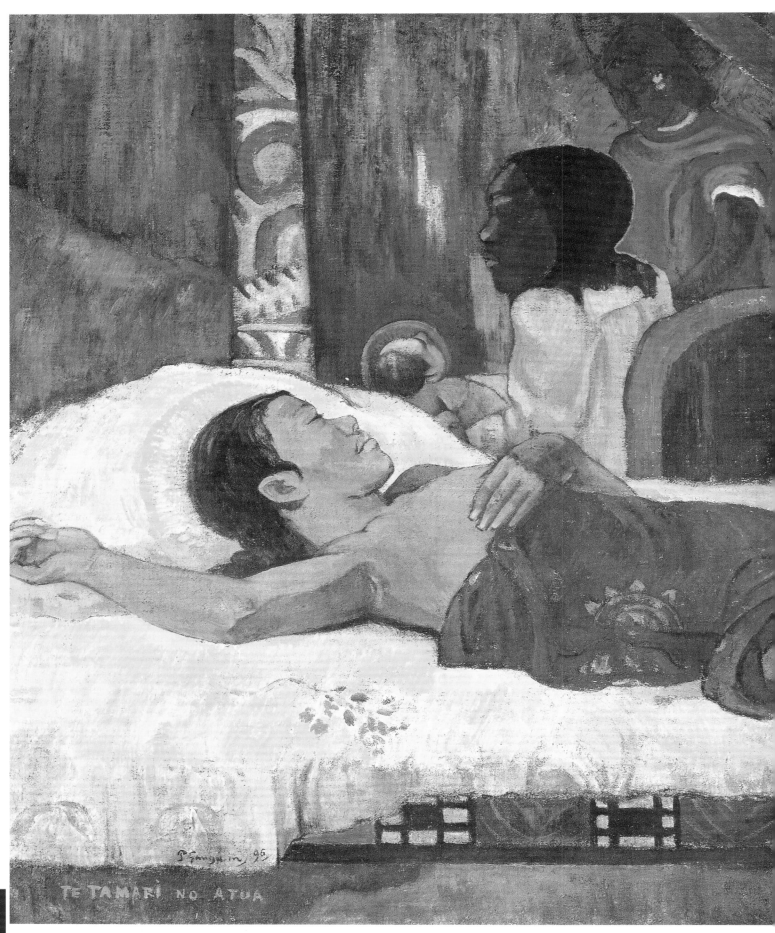

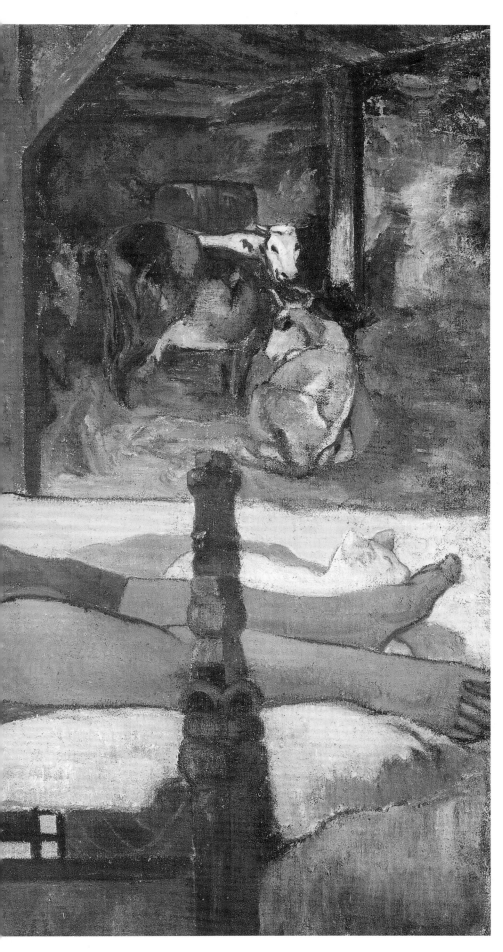

테 타마리 노 아투아 : 신의 아들
그리스도의 탄생
TE TAMARI NO ATUA

1876년 11월에 고갱은 "머지않아 나는 혼혈아의 애비가 될 거야. 나의 귀여운 연인이 결심을 그렇게 했으니까…."라고 몽프레에게 편지를 써 보냈다. 이 작품은 머잖아 다가올 그런 미래의 장면을 미리 그려 본 것이다. 산고 끝에 안산을 한 후 흐뭇하고 편안한 산부가 느긋이 누워 있는 모습과 그녀의 어머니, 그리고 갓난애와 산파인 듯한 여인의 얼굴에 드리워져 있는 볕살이 인상적이다. 밝고 정복(淨福) 넘치는 분위기를 느끼게 한다. 그의 제1차 체재기의 그림이다. 고갱이 신비와 이국생활의 양면에 한결 깊이 들어간 것을 잘 보여주는 작품이다.

1896년 캔버스 유채 96×128cm
뮌헨 바이엘 국립 회화 수집 노이에 비나콜렉 소장

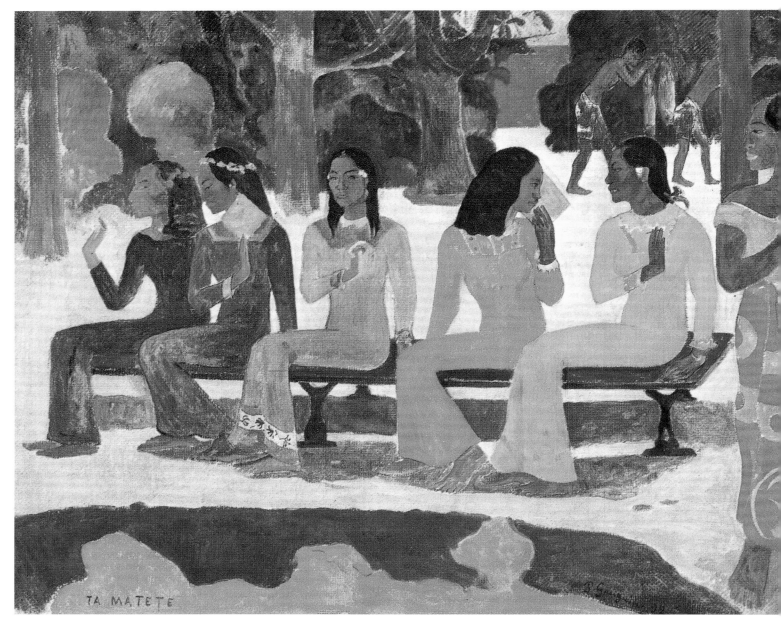

TA MATETE

타 마테 시장
TA MATETE, LE MARCHE

고갱은 곧잘 "페르시아인, 캄보디아인, 그리고 이집트인들을 늘 눈앞에 두고 작품을 구상해 보라."고 말하곤 했다고 한다. 그가 이집트 미술에 대해서 얼마만큼 알고 있었는지는 잘 모르지만, 이 작품에는 그 영향이 또렷하게 잘 나타나 있어 보인다. 골드워터는 여기에 덧붙여 "페르시아 직물이 지닌 평탄한 색면 구성과 인도네시아의 둥그스름한 부조(浮彫)가 지닌 일정한 간격을 둔 수직선 구도"의 영향 역시 인정하고 있다. 물론 각 민족 풍물의 이와 같은 숱한 요소들이 이 작품에는 편편으로 산재(散在)해 있거나 버무려져 있다고 보겠다. 하지만 고갱이 이러한 여러 요소를 잘 끌어 모아 생생히 살아 있는 분위기를 창출해냈다는 점에 우리는 주목해야 한다. 이 그림의 부제로 '우리들은 오늘날엔 이런 시장에는 가지를 않는다.'라고 붙여 놓고, 등장한 여인들에게 일상복 아닌 축제 때에 입는 화사한 의복을 입혀 놓았다.

1892년 캔버스 유채 73×92cm
바젤 미술관 소장

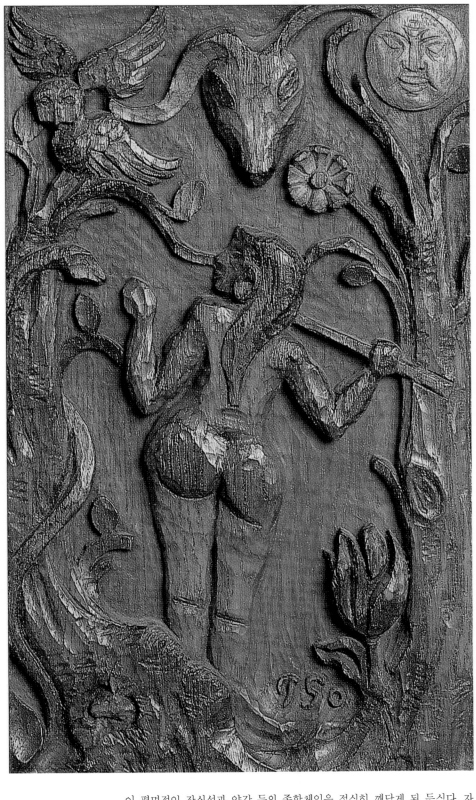

에바와 뱀
EVE ET LE SERPENT

고갱은 단순히 화가라기 보다는 목가, 도예, 조각 등에도 뛰어난 미술대가라고 하겠다. 1896년에 제작된 이 대담한 목각 작품은 그가 지니고 있는 성경의 이미지와 의미가 불명한 타히티의 상징을 버무려서 형상화한 일품이다. 푸르노에서 조각가 퓌요 등과 가까이 하면서 조각 작업에 몰두하면서 양감(量感)에 대한 정확한 감각을 터득하였다. 특히 부조라고 하는 형식

이 평면적인 장식성과 양감 등의 종합체임을 절실히 깨닫게 된 듯싶다. 자바 사원의 대상부조 사건에서 얻은 영감이 그의 작품에 적잖은 영향을 주게 된 것도 이 같은 조각 작업을 통해 은연중에 체득한 것이리라. 이 작품은 '에바와 뱀'이라는 주제 작품의 극히 초기작이라는 점에서 또한 주목할 가치가 있다.

나무에 착색 34.5×20.5cm
코펜하겐 나이 칼스베르그 미술관 소장

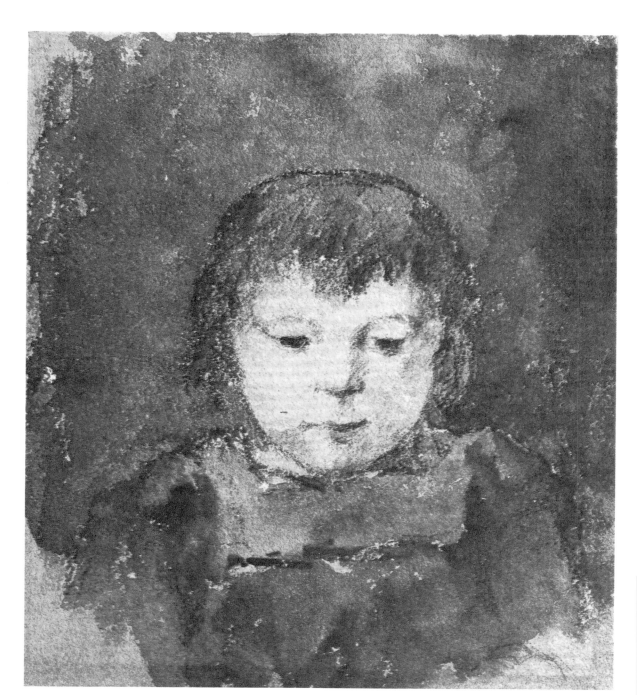

아린느 고갱
ALINE GAUGUIN

이 작품은 1880년경 파리에서 그린 것으로 알려져 있다. 장녀 아린느는 1876년 12월 25일에 태어났는데, 아마도 세 살 때쯤에 그린 그림 같다. 아린느는 1896년 폐렴으로 사망했다. 이 때 고갱은 슬픔을 가눌 길이 없어 친구에게 이런 서한을 보냈다. "아! 신이여, 만일 당신이 존재해 계신다면 나는 당신을 탓하고 싶소이다. 당신은 불공평하고 짓궂으시다고…그렇습니다. 저 사랑스런 아린느의 죽음을 목도한 후 모든 게 의문투성이입니다. 빈정대며 웃었지요. 덕이나 일이나 용기나 지성 따위가 도대체 무슨 소용이 있단 말입니까. 허깨비 같은 허튼 소리죠…." 고갱은 이 초상화를 보며 늘 죽은 딸을 그리워했다고 한다.

1880년 종이 수채 18.8×16.2cm
바젤 개인 소장

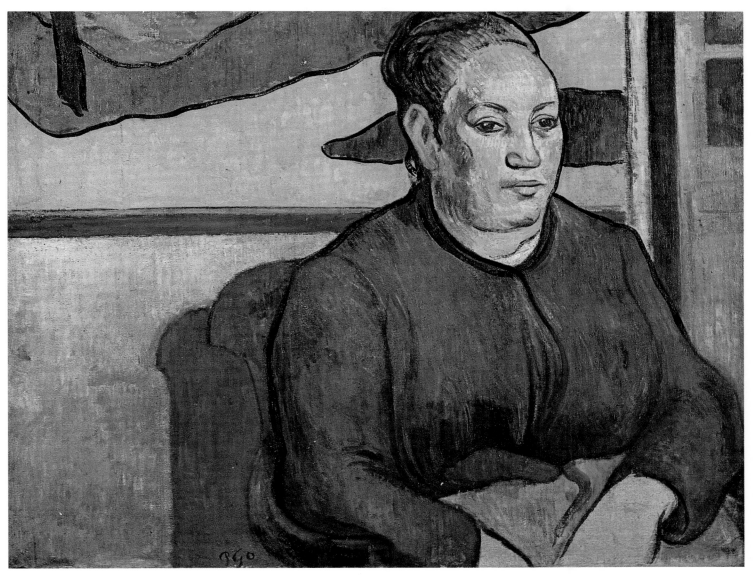

루랑 부인
MADAME ROULIN

1888년에 그린 이 작품의 모델은 아를의 우편집배원 루랑의 부인인데, 이 부인을 모델로 하여 고흐도 「루랑 부인의 초상」, 「자장가」 등 다섯 점의 작품을 제작하였다. 그런 면에서 이 두 화가의 그림을 견주어 보는 것도 재미있는 감상법의 하나이겠다.

고흐의 작품은 강한 윤곽선과 배경의 장식적 처리나 평정적(平淨的) 묘사법 등에 있어서 다분히 고갱의 영향을 받고 있지만, 그러한 유사점을 통해서 도리어 이 두 화가가 지니고 있는 개성의 차이가 뚜렷이 구분되기도 한다. 고흐의 그림(「먼 자장가」 등)에서 보이는 편안함과 불안함이 버무려진 그런 분위기를 고갱의 작품에서는 찾아볼 수 없다. 그 대신 이 모델의 넉넉한 몸집에서 느껴지는 느긋하고 묵직한 분위기를 느낄 수 있는 것이다.

1888년 캔버스 유채 50×63cm
세인트루이스 시립미술관 소장

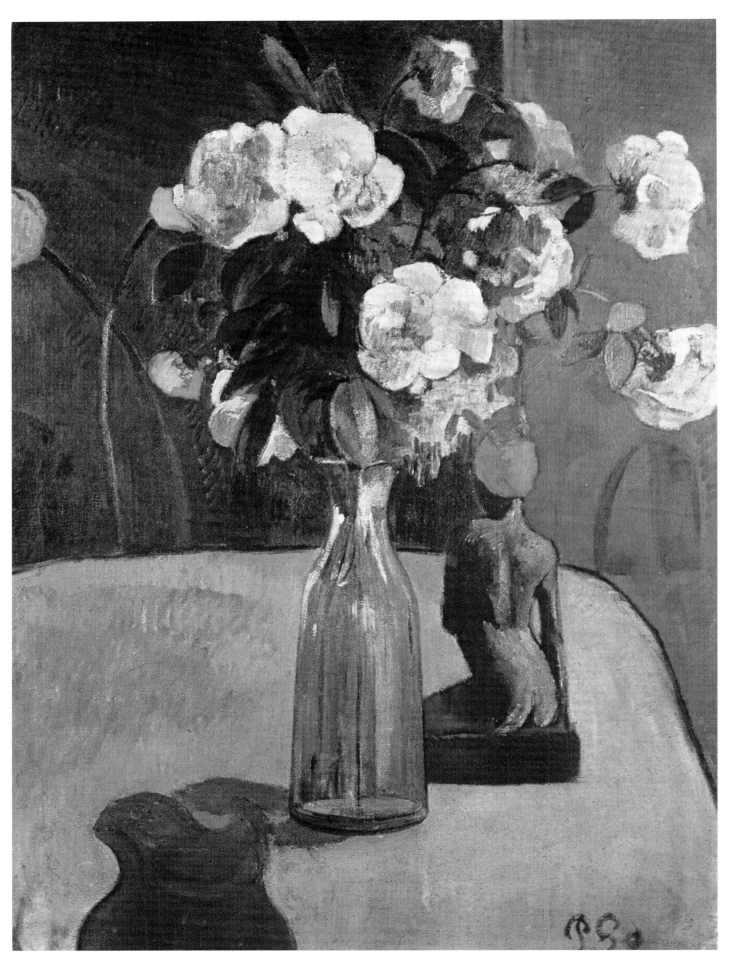

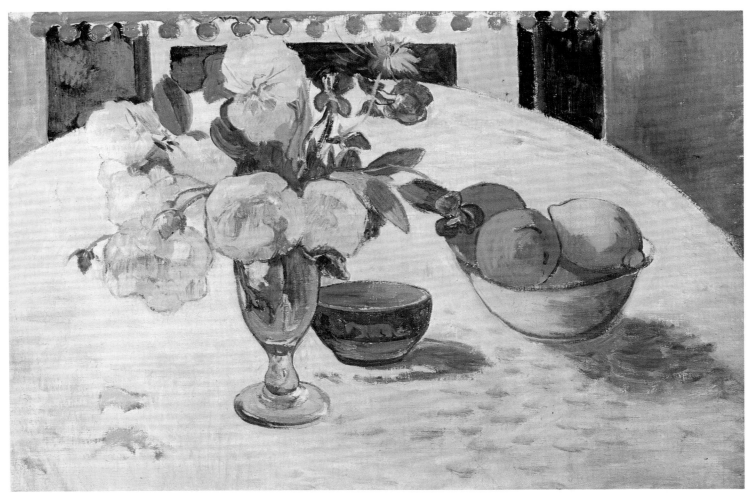

푸른 아이리스, 오렌지와 레몬
IRIS BLEIU, ORANGES ET CITBON

색다르게 산뜻한 느낌을 갖게 하는 이 작품의 제작에 대해서는 1880년 대니 1890년대니 하고 여러 설이 분분하다. 화면의 거의 전체를 차지하는 테이블의 정물 배치라든가 배경의 추상적인 처리 등으로 보아 후자의 설이 맞는 듯도 하다. 테이블 상단의 살짝 균형을 깬 듯도 한 선과 배경의 기하학적인 선과의 하모니가 꽃과 오렌지와 레몬이 만들어낸 색채의 조화와도 어울려서 사뭇 청신한 느낌을 준다. 고갱이 이 무렵에 그린 브루타뉴 농장의 풍요로움과 느긋함이 이 넓은 테이블 위에도 반영되고 있어 보인다. 이 무렵의 풍경화나 인물화에서 보여주던 그의 유니크한 재능이 이 정물화에도 오롯이 살아 숨쉬고 있다. 특히 오렌지와 레몬의 형태는 사뭇 간결, 정치하면서도 아름답다.

1890년 캔버스 유채 43×63cm
보스턴 미술관 소장

장미와 小像
FLEURES A LA STATUETTE

「햄」을 그렸던 해에 제작된 이 작품 역시 흥미를 끌게 하는 정물화다. 이 작품의 각지워진 테이블의 형태는 고갱이 늘 즐겨했던 브루타뉴 농장의 두포(頭布) 모양을 연상시킨다. 배경의 색조 처리 역시 브루타뉴 시대의 작품에 곧잘 나타난다. 화병 오른쪽에 있는 소상은 마르티닉 섬의 원주민 여인상인데, 그 대칭으로 그린 화병과 함께 화면 중심에 있는 장미꽃병과 함께 적절한 구도를 이루고 있어 원시와 문명의 대립이라고 하는 고갱의 고정관념을 잘 표출해 주는 듯하다. 타히티로 도항하기 직전의 고갱이 그러한 대립 양상에 대해 골똘히 생각하고 있지 않았을까 여겨지게 하는 작품이라고 할 수 있고, 이러한 생각 때문에 그는 굳이 타히티 행을 결심하게 된 것인지도 모른다.

1889년 캔버스 유채 73×54cm
랑스 미술관 소장

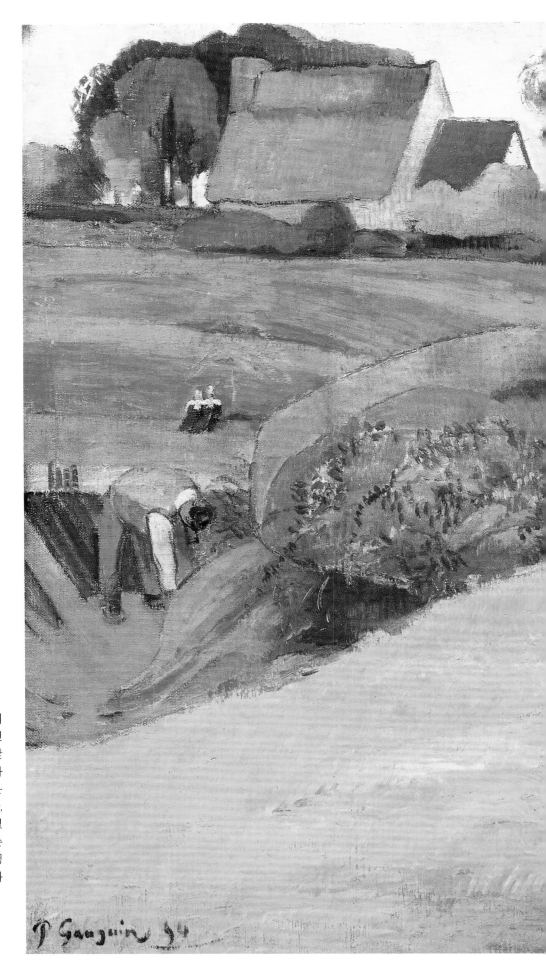

부르타뉴의 농촌 여인들
BREYTANNES ET CHEVAL

　부르타뉴는 후년의 타히티와 더불어 고갱의
예술에 있어 커다란 비중과 역할을 감당하였던
고장이다. 고갱은 1886년 값싸고 편안하게 살
수 있는 땅을 찾아다니다가 부르타뉴에 정착하
게 되었다. 이 무렵에 묘사한 부르타뉴 풍경은
고갱과 부르타뉴의 완전한 합일이라고 할 만큼,
지역과 그의 심경이 풍경 속에 아울러 녹아 있
다. 그리하여 황량함과 서글픔도, 그리고 농촌
아낙네들의 민속 의상이나 소박한 미신도 고갱
에게는 아늑한 행운의 인스피레이션이 되어 화
폭 속에 버무려져 보인다.

1894년 캔버스 유채 60×92cm
오르세 미술관 소장

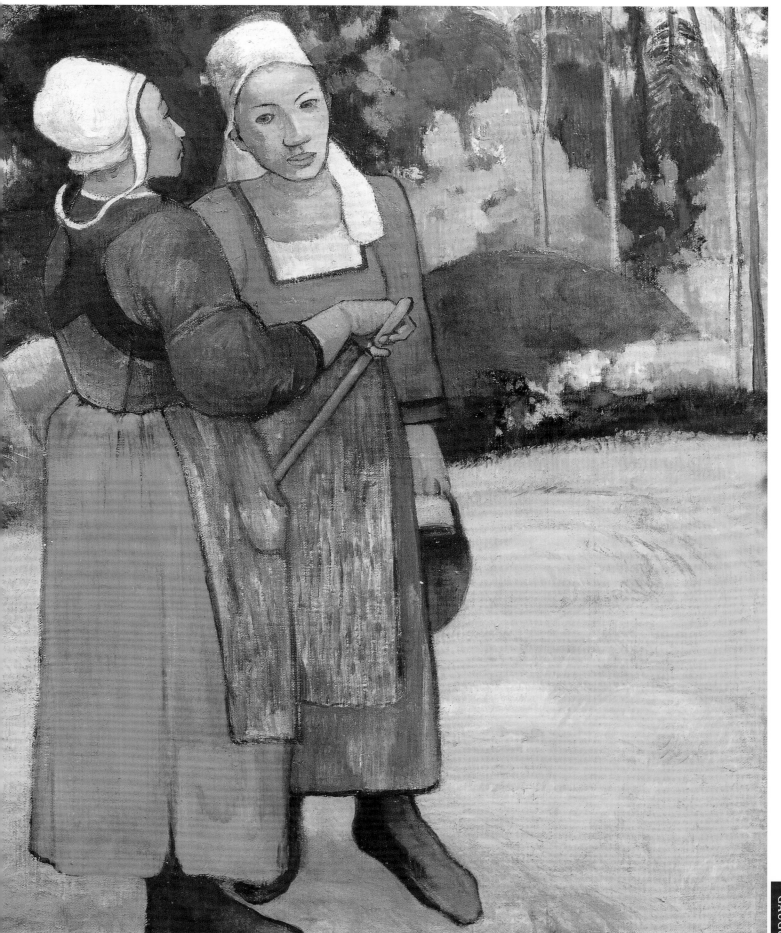

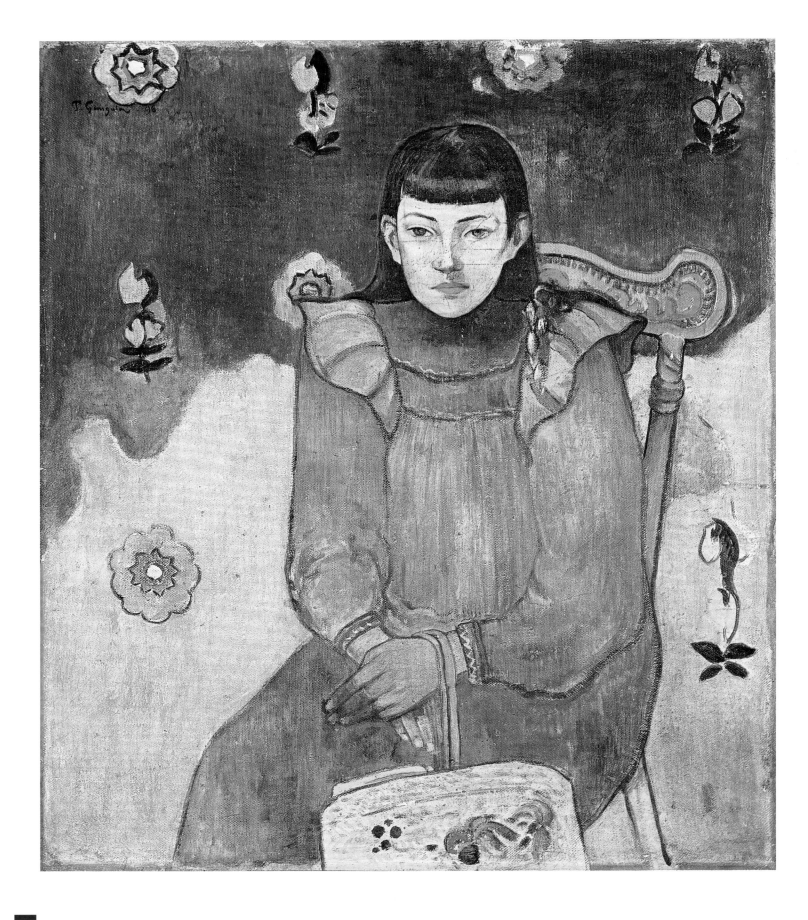

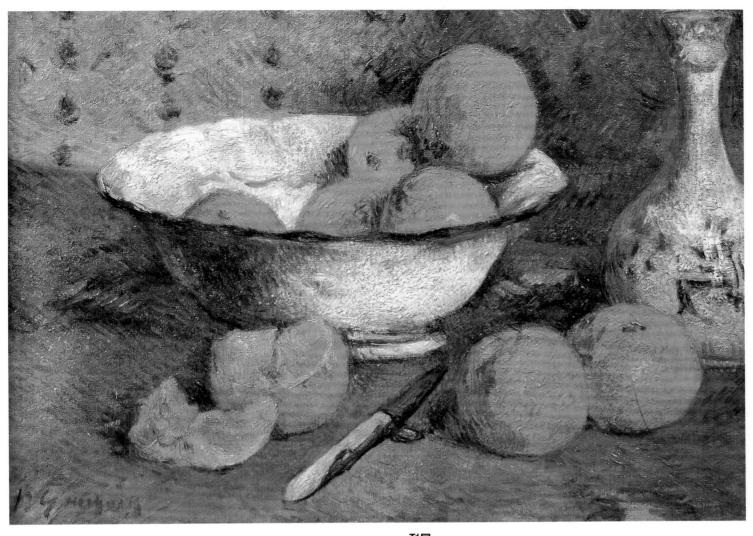

정물
NATURE MORTE A ORANGE

이 정물화는 파리에서 1882년 제7회 프랑스 인상파 회화전을 열었을 때 카탈로그에 수록된 작품이다. 그는 이 무렵 샤르뎅으로부터 세잔에 이르는 정물화 기법을 많이 살펴보고 공부하기로 하고 새로운 기법을 연마하기로 하여 정물화 속의 참신한 언어를 보여주려고 애썼다.

1881년 캔버스 유채 33×46cm
르네 브오 미술관 소장

구필의 아가씨 초상화
PORTRAIT DE JEUNE FILLE VAITE GOUPIL

고갱은 구필이라는 이름의 변호사로부터 「태평양 여러 섬들」이라는 책을 빌려 탐독한 일이 있고, 그의 여러 편지 속에도 구필이란 이름의 변호사가 자주 나오는 것으로 보아 그와의 친교가 상당히 깊었던 듯싶다. 이 초상화는 그러한 인연의 부산물이라 하겠다. 이 초상화는 고갱이 두 번째로 타히티에 갔던 이듬해에 그려진 것인데, 이 때문인지 첫 번째 타히티 체류 후반기에 그린 초상화에서 보이는 흐르는 듯한 선의 움직임이 결여되어 있다. 이 초상화에서는 선의 묘사가 매우 예리하긴 하지만 어쩐지 응고되어 있는 듯싶다. 그러면서도 조금은 창백한 용모를 의상과 배경의 음영 등에 알맞게 살려 단정한 느낌을 갖도록 하였다.

1896년 캔버스 유채 75×65cm
코펜하겐 올드루프 가드 컬렉션 소장

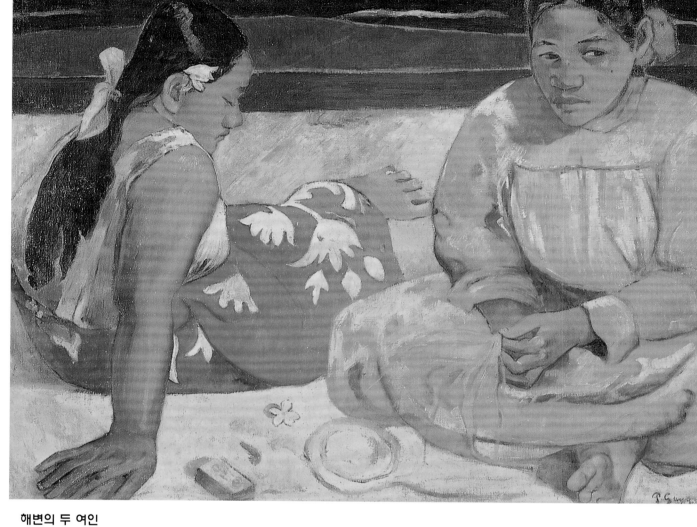

해변의 두 여인
DEUX FEMMES SUR LA PLAGE

이 그림은 고갱이 타히티에 도착한 지 얼마 되지 않았을 때 그린 작품이다. 구성에 대한 그의 탐구가 여기에서는 타히티의 인간과 풍경에 어우러져 자연스레 버무려져 있어 보인다. 구성 솜씨도 매우 대담한데다가, 주의 깊게 보지 않으면 놓치기 쉬운 모뉴멘탈한 정밀함과 풍요로움이 가득 차 있는 화폭이다. 화면에 가득한 두 젊은 타히티 여인의 포즈나 양자의 관계 역시 지극히 자연스러워 보여 좋다. 그런데 정면을 바라보고 있는 여인의 게슴츠레한 눈빛과 앉아 있는 자세와 눈을 살그머니 감은 채 오른쪽 팔을 길게 뻗고는 비스듬히 앉아 있는 옆얼굴의 여인과의 관계 등도 고갱은 주도하게 계산하며, 보는 사람의 상상력을 자극하고 있다. 이는 이미 화가의 상상력이 자유자재로 외부 유출이 되도록 계산된 탓이리라. 극도로 추상화된 바다나 해변이 배경으로 깔려 있긴 하지만 이를 통해 파도 소리나 모래사장의 감촉을 느낄 수 있을 듯싶다.

1891년 캔버스 유채 69×91cm
파리 인상파 미술관 소장

그리고 그녀들의 육체의 황금
AND THE GOLD OF THEIR BODIES

이 그림은 고갱의 대작 <목가(牧歌 FAA TEIHE)>의 좌단에 그려 넣었던 두 여인상을 따로 떼어내어 새로이 그린 작품이다. 대작에서는 웅크리고 있는 듯한 여인의 알몸을 자바 신전의 부조에서 얻은 영감을 살려 '황금의 육체'로 승화시킴으로서 누드라고 하는 유럽적 전통에 새로운 입김을 불어넣어 주었다.

1901년 캔버스 유채 67×79cm
오르세 미술관 소장

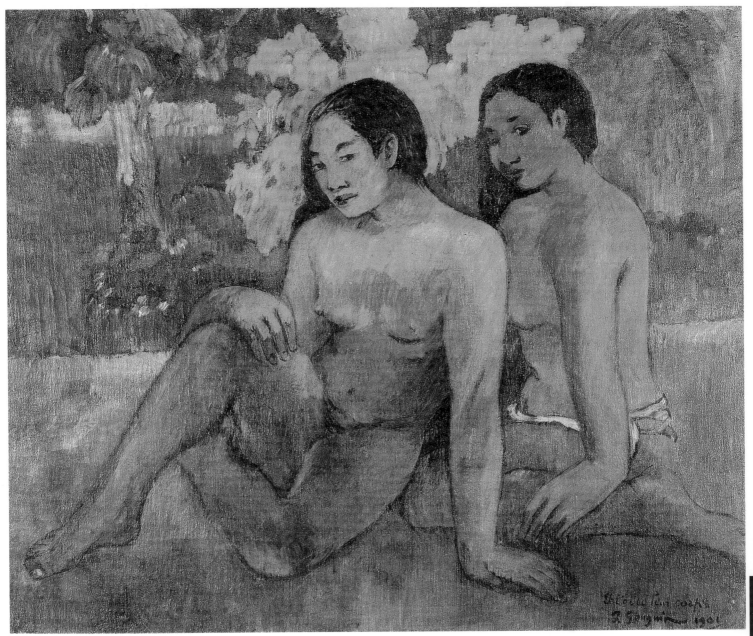

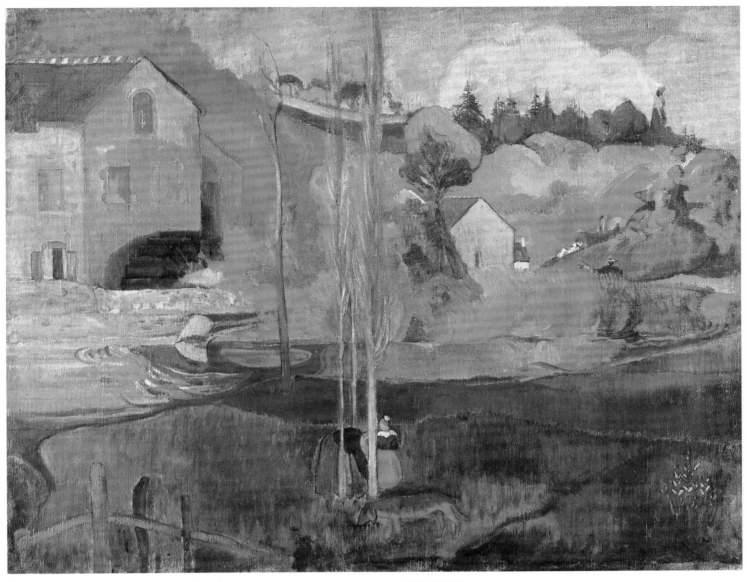

다빗 제분소
LE MOULIN DAVID

고갱은 1894년 4월에 자바 여인인 안나와 함께 봉타뱅에 가서 르푸르듀로 거처를 옮겼다. 타히티에서 돌아온 다음, 이제는 유럽적인 환경에서는 살기 힘들다고 여긴 그는 적어도 브루타뉴에서라도 타히티에 버금가는 지역을 찾아 나섰으나 이 지역에서도 그 옛날의 매력을 느끼지는 못했다. 이 무렵, 브루타뉴 풍경을 그리기 시작했지만 타히티 시절의 풍경화만큼 생기가 엿보이지 않는다. 이 때 그가 본 브루타뉴 조망은 이윽고 타히티를 되찾은 고갱에게는 통절한 프랑스의 추억거리였다고 한다.

1894년 캔버스 유채 73×92cm
파리 인상파 미술관 소장

걸어가고 있는 여인이 있는 타히티 마을
VILLAGE TAHITI AVEC LA FEMME EN MARCHE

화면의 3분의 2 이상을 거대한 수목으로 가득 채운 구도가 화면 전체를 차분하고 안정감 있게 해주고 있다. 화면의 아래쪽으로 숲을 힘 있게 초원으로 내뻗친 데다가 앉아 있는 남정네가 또한 밑받침이 되고 있다. 이처럼 주변 일체가 고요함과 안정을 지향하고 있는 터에 홀로 걷고 있는 여인의 모습이 한결 강하게 눈에 띈다. 그녀가 무성한 풀밭을 스치면서 밟고 지나가는 발걸음 소리가 금시라도 들릴 것만 같은 그런 타히티 풍경이다.

일찍이 고갱은 프랑스 브루타뉴에 대해서 "나는 브루타뉴가 그런대로 마음에 든다. 여기엔 야생과 미개함이 도사려 있기 때문이다. 목화가 화강암에 스치며 나는 둔중하면서도 거센 소리를 나는 내 그림 속에 넣어 표현하고 싶다."라고 술회한 적이 있는데, 야생과 미개가 더욱 넘쳐나는 이곳 타히티에서는 그 같은 스침 소리를 한결 강하게 표현하고 싶었으리라.

1892년 캔버스 유채 90×70cm
코펜하겐 나이 칼스펠그 미술관 소장

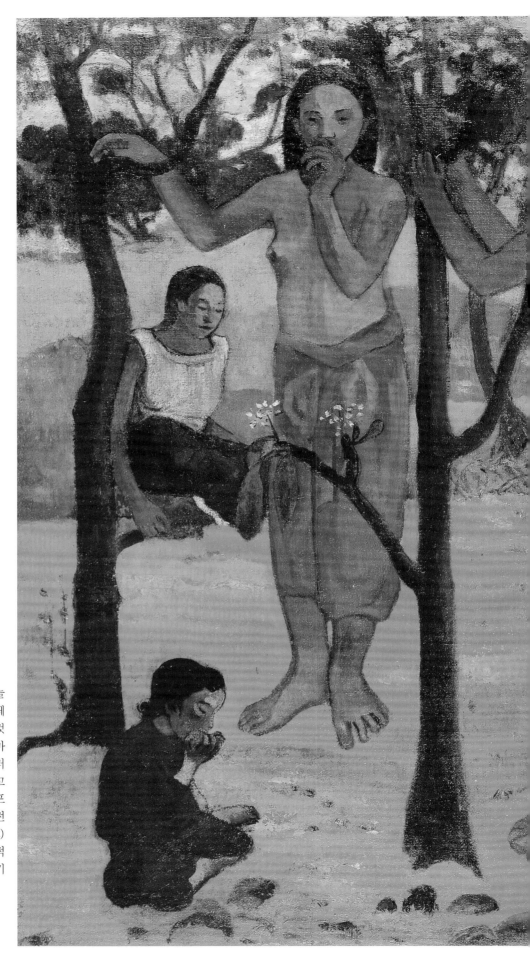

나베 나베 마하나: 놀라운 나날
NAVE NAVE MAHANA

푸리즈 풍의 군상(群像) 구성은 일찍이 고갱이 늘 구상하고 있던 구도의 그림이다. 그는 이집트의 프레스코나 자바의 푸리즈 사진을 늘 지니고 다녔던 것으로 알려져 있다. 제1차 타히티 시절에 이미 다 「마태태」를 이집트 수법으로 묘사했지만, 여기서는 그러한 수법을 원용하지 않고 시도해 본 첫 작품이라고 여겨진다. 고갱이 푸리즈의 정신을 타히티적 모티프 속에서 참으로 자기화하게 된 것은 이 그림의 발전적 작품이라 할 수 있는 목가(牧歌-FAA TEIHE)에서이다. 이 그림은 고갱의 작품 중에서는 비교적 큰 규모의 것이지만, 주제나 수법 면으로 보아도 기념비적 작품이라고 할 수 있다.

1896년 캔버스 유채 94×130cm
리용 뮈쎄 미술관 소장

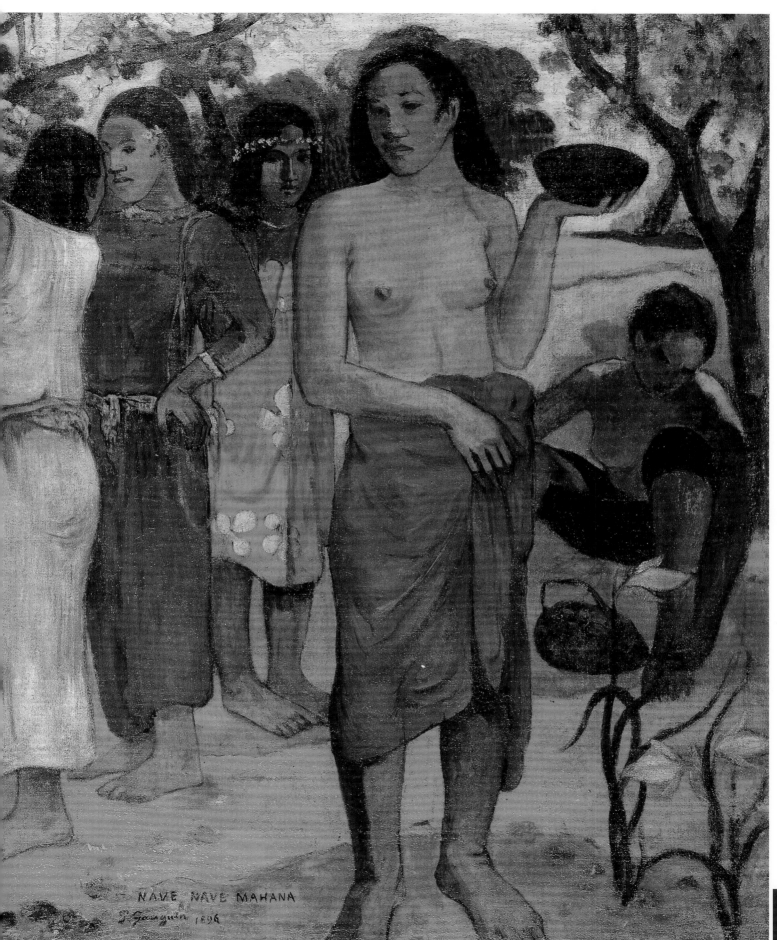

NAVE NAVE MAHANA
P. Gauguin 1896

이 긴 제목은 고갱이 1889년에 제작한 부조에 이미 붙여져 있는 것으로, 이 부조에서 그는 벌거벗은 손을 잡고 '사랑하는 여자일망정 그렇게 하면 행복해진다'고 말하면서 배덕(背德)의 상징으로서의 여우와 한 귀를 가린 노파를 그려 넣었다. 이미 고갱은 이듬해에 「신비로운 여자이거라」라는 제목의 목각 부조를 제작하기도 했는데, 이러한 사랑과 신비라고 하는 주제는 부루타뉴 시대의 고갱에게는 늘 따라다니는 원초에의 꿈을 상징적으로 나타내 주고 있는 것이다. 특히 그는 비바 오아 섬의 자신의 집에 이 주제를 강하게 부각시키는 부조로 장식을 하였는데, 이 목판화도 이와 비슷한 경향의 작품이라는 점에서 흥미롭다.

목판 착색 162×275cm
보스턴 미술관 소장

타히티 여인이 있는 풍경
TAHITIENNE DANS UN PAYSAGE

1893년 9월에 고갱은 파리 베르상제트릭 거리에 아틀리에를 마련하여 타히티의 진기한 장식품들을 진열해 놓고 손님들을 끌어 모아 법석을 떨었다. 이 작품은 그때 호객을 위해 아틀리에 유리창에 유화물감으로 그려 넣었던 그림이다. 호기심에 찬 파리사람들의 관심을 끌어 모으려고 선전용으로 후닥닥 그린 이 그림이 볕살에 반사되어 번쩍거리는 아틀리에 바깥 풍경을 상상해 보는 것도 퍽이나 흥미롭다. 신선한 구도와 선명한 색채 효과 등 장식공예가로의 그의 재능 또한 잘 나타나 있는 작품이다. 그는 늘 자기 거처의 인테리어에도 관심이 많아 타히티와 비바 오아 섬의 오두막집에도 한결같이 내부 장식에 정성을 기울였다. 유리에 그려진 이 유채화는 손상됨이 없이 파리 인상파 미술관에 잘 소장되어 있다.

1893년 유리 유채 116×75cm
파리 인상파 미술관 소장

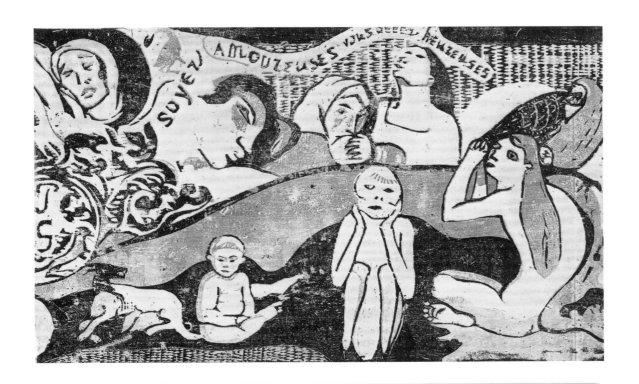

〈고갱의 예술과 인간〉
관념의 육체화 '그리고 그녀들의 육체의 황금'

정 강 자

폴 고갱(Paul Gauguin)이 파리에서 태어난 해는 1848년, 그러니까 프랑스 제2공화정과 거의 비슷한 시기에 삶을 시작한 셈이다. 이 시기는 이미 환멸을 환멸로 의식하려 들지도 않는 상대적인 안정기여서 일찍이는 자극적 고통이 수반되는 모순 같은 것도 뜨뜻미지근한 공화제 상태화되어가던 시기였다. 고갱은 이와 같은 시대가 사람들에게 요구하는 일반적인 부촉(腐觸) 작용이라든가, 무의식중에 몸에 밴 해체 작용 같은 것에 은연중 젖어가며 성장해갔다. 과도기이기도 했는데, 그 때문에 그는 스스로의 '머릿속'에 어떤 형태의 목표에 도달하기 위해 위험을 무릅쓰고라도 머나 먼 길을 선택하지 않을 수 없도록 등을 밀었을 것으로 여겨진다.

그와 거의 같은 세대의 말라르메나 랭보 같은 시인들도 제각기 마련한 개성적 목표 설정과 시적(詩的) 모험을 서슴치 않았다. 고갱 역시 이들처럼 회화적 관념은 되도록이면 전체적이되 근원적이고 원초적인 것의 추구, 곧 그 나름의 독자성을 찾으려 했다. 이미 분류되고 조직화된 문화의 체계 속에서 회화라고 하는 하나의 양식 가운데 그냥 몸을 맡기려 들지 않고, 그는 세계와 회화를 아울러서 그 근원으로부터 재조명하려 드는 강한 관념상의 목마름을 느끼고 있었던 것 같다.

고갱이 화가가 되기에 앞서 목사직을 소망했고, 한때 뱃사람이나 주식 거래인직을 20년이나 가졌던 것도 앞서 말한 양자의 회화 관념과 공통되는 깊은 관념성을 보이는 것이라고 볼 수 있다.

영원한 보헤미안 고갱은 앵그르, 고흐, 호들러 등과 맥을 같이하는 표현주의의 선구자 가운데 한 사람으로 인간의 본능, 그 원초적인 심리에 철학적으로 깊이 빠진 사려 깊은 화가였다.

오랜 방랑 끝, 인생의 마지막에야 찾아온 남태평양 고도 타히티, 그곳에서 만난 원시와 원초를 고갱은 그 특유의 사유적 터전으로 삼았고, 바로 그곳에서 예술 혼의 무한한 자유를 온몸으로 누리고자 안간힘을 쓰곤 했다.

"전원에 널려 있는 눈부신 모든 것이 나를 눈멀게 만들었다."는 그의 진솔한 고백처럼 고갱은 작열하는 태양 아래 태고적 자연의 본성을 간직한 원주민의 삶에 깊이 매료되었고, 그 원초적인 아름다움을 화폭 속에 옹글게 담기 위해, 하염없이 강렬한 원색을 바탕으로 한 아름다우면서도 단순함의 극치를 추구하였다.

고갱에게서 지대한 영향을 받았던 야수파의 본류가 이 '원초', '원시'라는 사실은 예술적 진보가 만들어낸 또 하나의 아이러니가 아닐까…….

고갱의 타히티 작품 중 가장 중요한 주제, 결코 빼놓을 수 없는 그 하나는 타히티 여인들의 알몸 내지는 반나체, 바꿔 말하면 '나부(裸婦)'이다. 그럼에도 고갱의 예술이 그와 같은 문맥으로 논의되는 경우가, 흔하지 않은 것은 무슨 까닭일까. 혹시 그를 서구 문명의 단죄자로 보는 때문일까… 그보다는 고갱의 예술에 있어 그 주제의 중요성 자체가 잊혀져 가고 있기 때문인 것도 같다. 실제로 근대 회화사는 늘 부르타뉴 시대의 고갱에 대하여 한갓 총합주의만을 얘기하고 있듯이, 타히티 시대의 고갱에 대하여는 오로지 색채에 대해서만 언급하고 있으니 말이다.

만은 문명으로부터의 도피와 원시에의 찬미들을 많이 운위하고 있지만, 이는 한낱 회화 바깥의 얘기이며 하나의 행동양식일 따름이다. 오세아니아의 태양과 색채가 고갱 예술에 큰 영향을 끼쳤다손 치더라도, 그는 색채와 빛깔을 추구하려 타히티에 간 것이 아니다. 그러니까 고흐의 '남방'과 고갱의 그것과는 결정적인 차이가 있는 것이 아닐까… 남방, 내지 열대는 무엇보다도 우선 관념으로서 고갱을 포착하는 것이 된다. 그러므로 햇빛도 색채도 영혼의 재생이나 '문명의 데카당스'라고 하는 이 관념과 밀접하게 연계되어 있는 것에 지나지 않는다. 그런 만큼 고갱에게 '남방'은 무엇보다도 먼저 주제로서 포착하려 드는 태도가 필요하지 않을까.

'나부(裸婦)'가 고갱 예술의 가장 중요한 주제라고 한다면 그것은 한낱

신비로운 여자이거라
SOYES MYSTERIEUSE

이 그림은 비바 오아 섬에 있는 고갱
의 움막집('즐기는, 또는 즐거움의 집'이
라고도 불림.)의 문짝 언저리를 장식한
목각 작품의 일부이다. '즐기는 집'은
"나는 가공(架空)의 오페라가 되었다."
라는 랭보의 시 구절에서 따온 것인데,
고갱은 남태평양 저 멀리 떠 있는 외딴
섬에 스스로 만든 움막이지만 자기 이
외에는 아무도 볼 수도 없는 가공의 오
페라를 혼자서 연출하며 즐겼다고 한
다. 이 목각화는 그런 가공 오페라의
무대장치였던 셈이다. 고갱은 무료할
때면 이 그림을 응시하며 세계 끝자락
까지 뭔가를 찾아 왔지만, 그래도 충족
되지 않는 원초나 미지의 것에 대한 무
서운 갈망을 스스로 다독거렸던 것 같
다.

부분 나무 착색 46×153cm
스위스 개인 소장

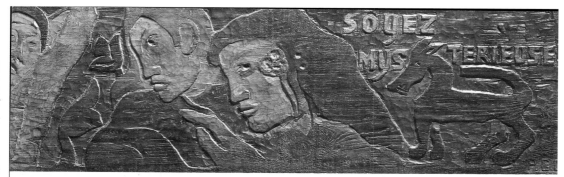
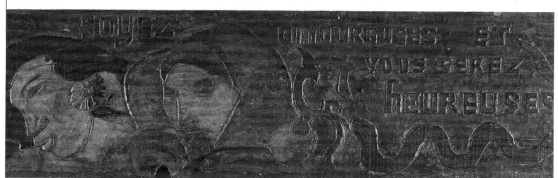

고갱이 이 시대, 환언하면 나체상이라고 하는 아름다움의 이념이 이미 형
태화(形態化)하매 쿠르베, 르누아르, 마네 등과 함께 19세기에 있어 가장
많은 누드를 그린 화가인 때문이 아니고, 또한 드가 등으로 이어지는 고
갱 예술의 고전주의적 계보를 웅변으로 말하고 있는 까닭도 아니다. 고갱
에게 '나부(裸婦)'란 순연히 조형적인 모티프에 그치는 것이 아니라 무엇
보다도 그가 추구하던 관념의 표현이었기 때문이다.

그런 의미에서 상징적인 것은 열대풍의 풍경 속에 서 있는 「異國의 에
바(이브)」를 들 수 있다. 우리는 흔히 고갱이 즐겨 그린 '나부'의 테마가
타히티 풍토에 의해 촉발된 것이라고 생각하지만, 이 전형적인 타히티적
주제를 고갱은 1890년, 그러니까 타히티로 떠나기 전에 이미 그렸던 사
실에 주목할 필요가 있다. 그런데 이 나부의 포즈는 자바 사원의 조각부
조의 한 장면인 불타(佛陀)를 본뜬 것으로, 그 후의 타히티 작품에서도
곧잘 나타나곤 한다. 「異國의 에바」를 타히티 작품들과 견주어 보면 타
히티가 고갱의 예술에서 차지하는 비중과 의미가 잘 나타나 있음을 확인
할 수 있으리라. 관념의 육체화라고나 할까… 고갱은 제1차 타히티 체류
를 마치고 귀국한 후 아마도 이 관념의 추구 이외에는 자신의 예술이 설
자리가 이미 없어졌음을 깨달았던 것 같다. 그리하여 현실의 타히티는 결
코 낙원이 아니었음에도 고갱은 영구히 유럽을 떠나 또다시 타히티로 돌
아갈 결심을 하게 되었는지도 모를 일이다.

1985년 또다시 타히티를 향해 떠나면서 고갱은 스트린드 베리에게 이
런 편지글을 보냈다.

"당신이 고뇌하고 있는 문명, 내게 있어 젊음을 되찾게 하는 야만…….
당신의 문명화된 사고에 의한 에바(이브)는 당신이나 나 그밖에 수많은
사람들로 하여금 여성 기피증세를 지니게 할는지도 모르지… 내가 그린
'에바'는 그녀만이 논리적으로 내 앞에서 알몸으로 있을 수 있지만 당신
의 이브는 그렇지 못할 거요. 아마도 너무 아름다워서 죄악과 고뇌로 당
신을 유도할 거요."

하지만 문명의 안티테제인 '異國의 에바'를 통해서 고갱은 '나부(裸
婦)'라고 하는 서구의 예술 전통에 '未開의 富'를, 아니 '그녀들의 육체의
황금'을 돌려주게 되리라.

오래 전에 나는 세계 스케치 여행 중 타히티를 방문한 적이 있다. 물론
고갱이 왜 이 섬에 그토록 매료되었는지, 그리고 그 나름의 '관념의 육체
화'가 지닌 비밀을 현장에서 느끼고 싶어서 우정 들렀다. 고갱에게 영감을
주었던 휴화산은 광대한 남태평양 속에 이미 잠들어 있었고, 뭇 열대식물
이 무성한 숲의 사면은 산호초에 둘러싸여 있어 적요할 뿐 더 이상 '낙
원'은 아니었다. 하지만 고갱의 이미지 탓인지 타히티는 내게 강한 인상을
심어주었다. 특히 그가 즐겨 그렸던 타히티 여인들이 내 눈길을 사로잡았
다. 그들은 천여 년 전 이곳으로 이주해 온 폴리네시안의 후예들이다. 거
무틱틱해서 건강미가 넘치고 체격도 좋았다. 또한 그들은 단순히 일에 골
몰하려 익숙해진 선진국 사람들에 비해 아직도 일종의 '낙원 병'으로 여
겨지는 생활 태도, 또는 습관이 마음에 들었다. 습도가 좀 높기는 했지만
열대치고는 사뭇 시원하였고, 어패류와 열대과일이 푸짐해서 또한 좋았
다. 하지만 수도 파페테에서 좀 떨어진 곳에 있는 고갱미술관에는 단 한
점의 원화도 소장하지 못해 복사된 그림 몇 점만 덜렁 걸려 있어 자못 쓸
쓸했다.

원래 고갱의 집이자 작업실이었던 그곳을 나서며 내가 떠올린 것은 한
없이 외로워 보였던 고갱의 우울한 자화상이었다. 다만 그의 체취를 그래
도 조금 느낄 수 있었던 곳은 비바오마섬에 남아 있는 움막 안의 문짝 둘
레와 벽면 아래쪽에 남아 있는, 그가 실내 장식을 위해 애써 새긴 목각
몇 점이었다. 조각된 인물이나 동물은 이미 본 작품에서 보았던 것인데,
고갱이 외로울 때면 이 부조를 보며 세상의 끝에 왔지만 아직도 채울 수
없는 '미지의 것에 대한 무서우리 만큼 강한 욕망'을 나날이 확인하려 들
었던 첨패물임을 보며, 그런대로 쓸쓸함을 스스로 달랬던 기억이 고갱의
화집을 정리하면서 문득 생각난다.